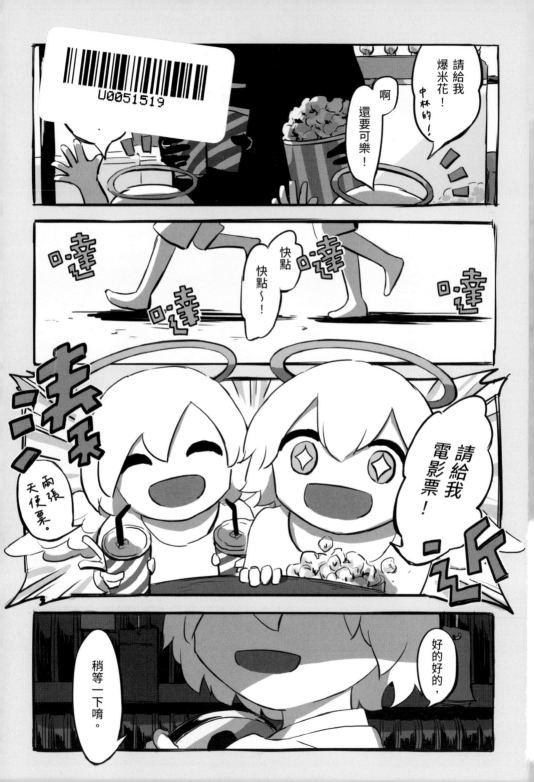

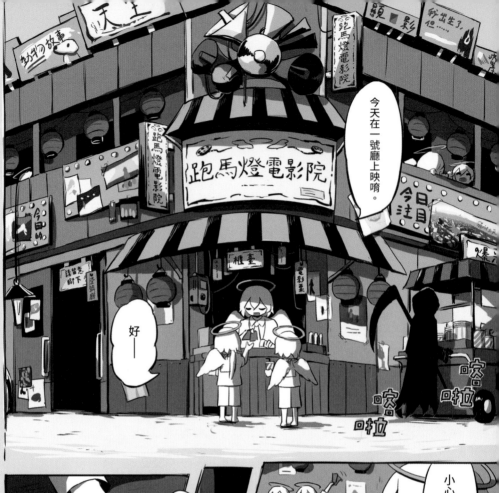

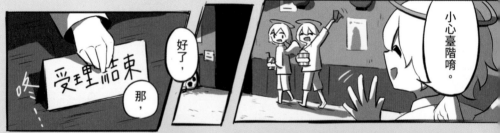

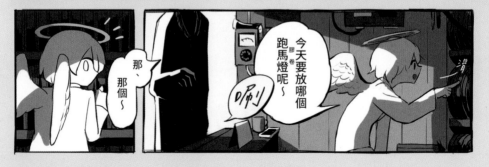

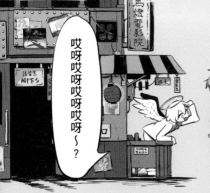

大排長龍

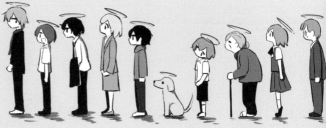

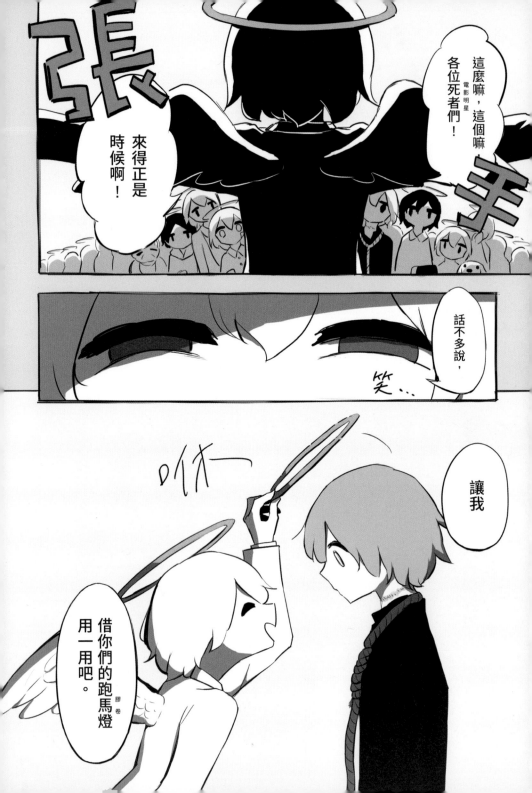

放映室

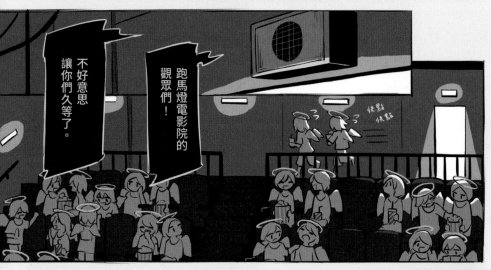

不好意思讓你們久等了。

跑馬燈電影院的觀眾們！

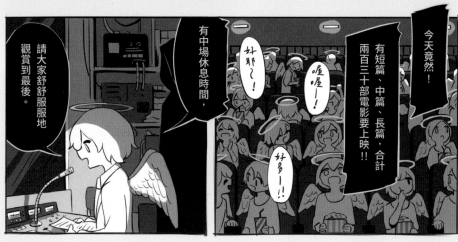

請大家舒舒服服地觀賞到最後。

有中場休息時間，

今天竟然！

有短篇、中篇、長篇，合計兩百三十部電影要上映！！

好耶～！

喔喔！

好多～！！

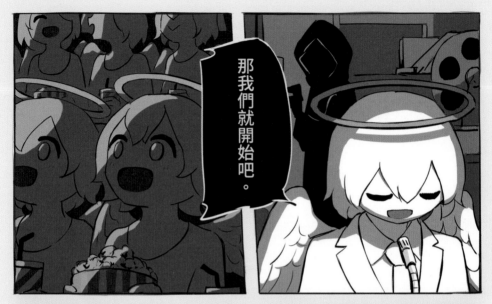

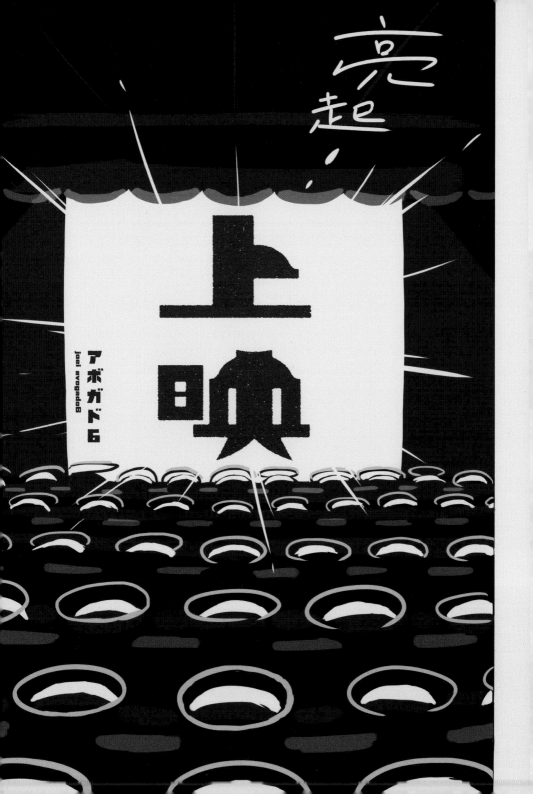

上映 −前篇−
1

天堂
9

動物故事
17

我出生了，但……
33

上班族生活
53

草迷宮
67

天使的工作
91

中場休息
101

顯影
113

病與床
129

重返現世
147

index
174

上映 −後篇−
182

日文版書籍設計＝名和田耕平設計事務所

天 堂

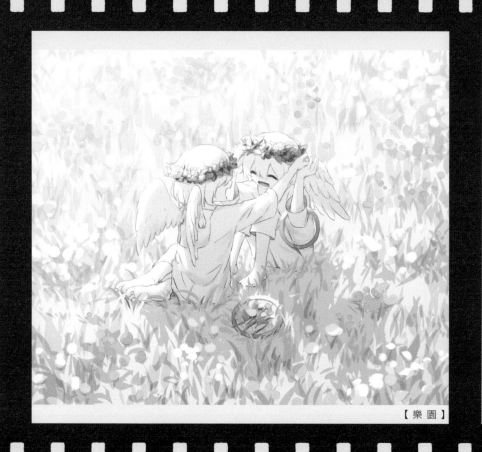

【樂園】

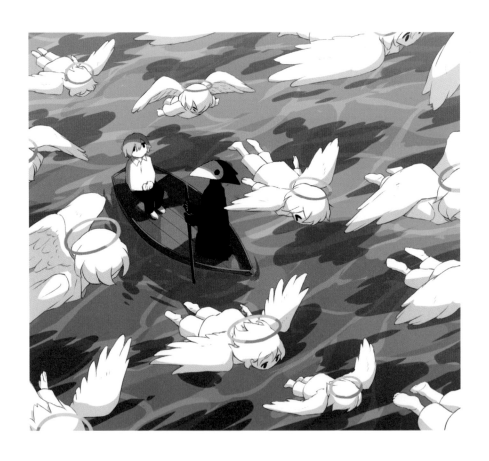

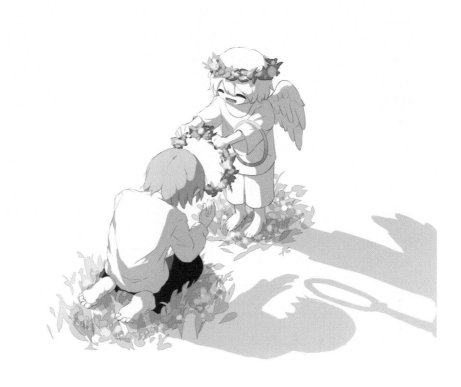

活得很棒

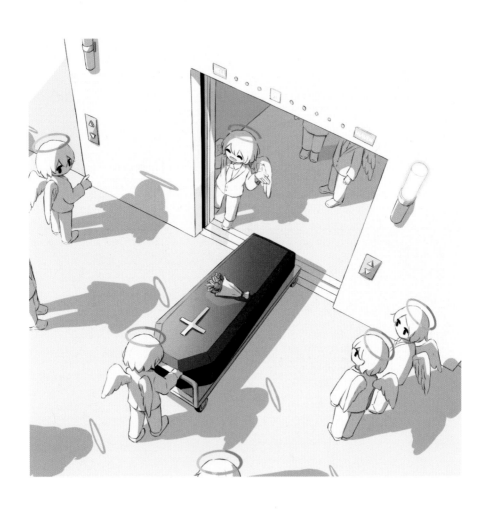

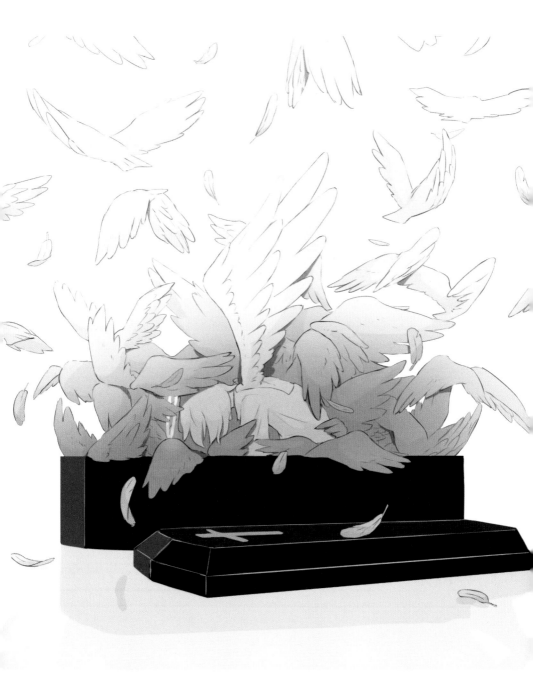

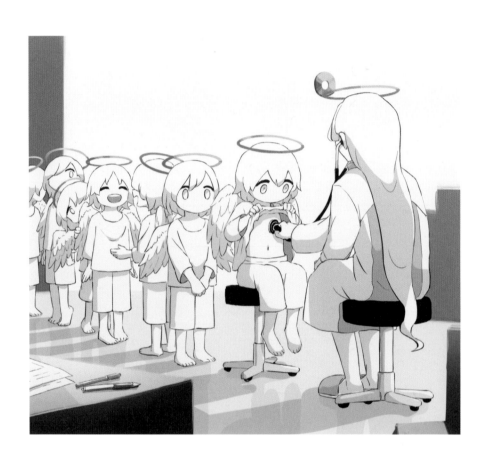

有確實死掉嗎

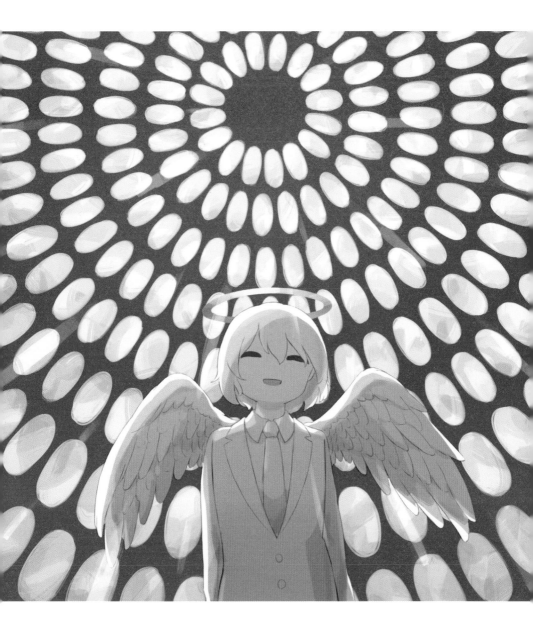

輪
廻

〟〟

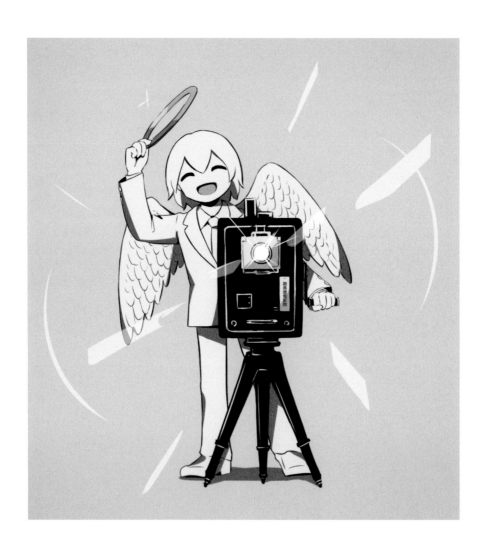

# 動物故事

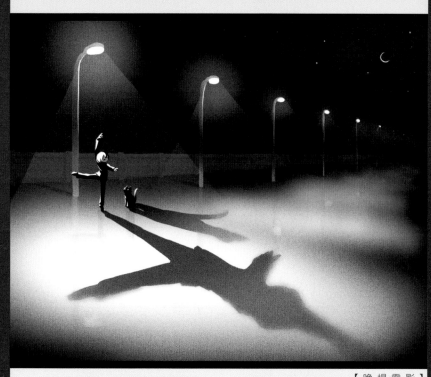

【晚場電影】

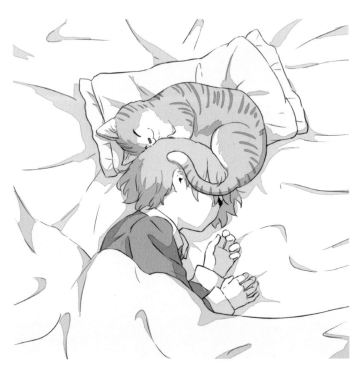

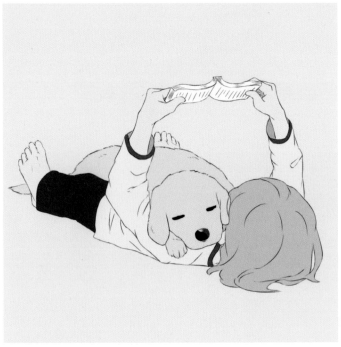

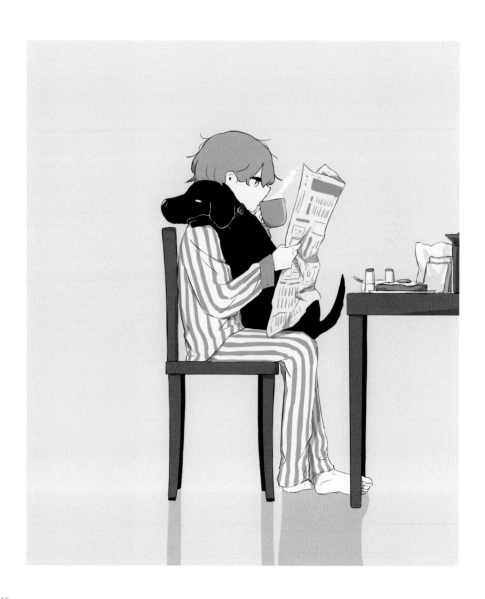

特等席

""""

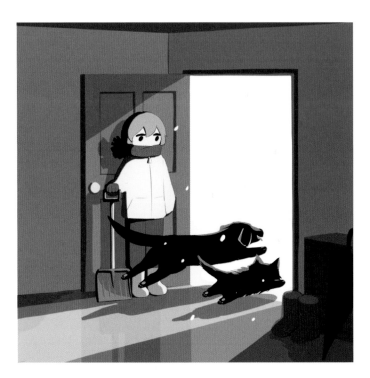

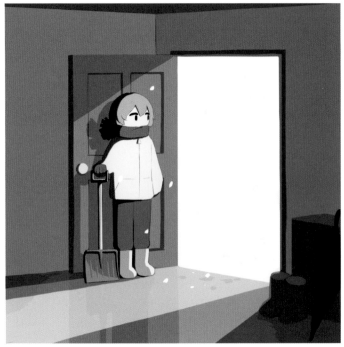

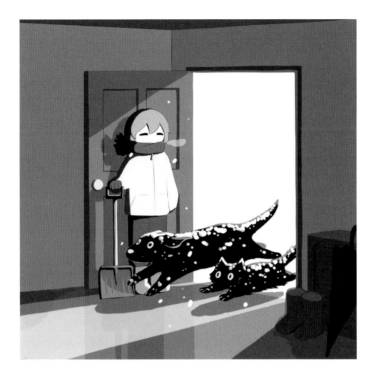

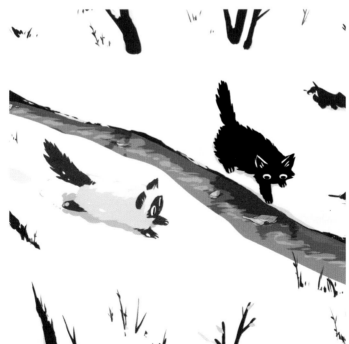

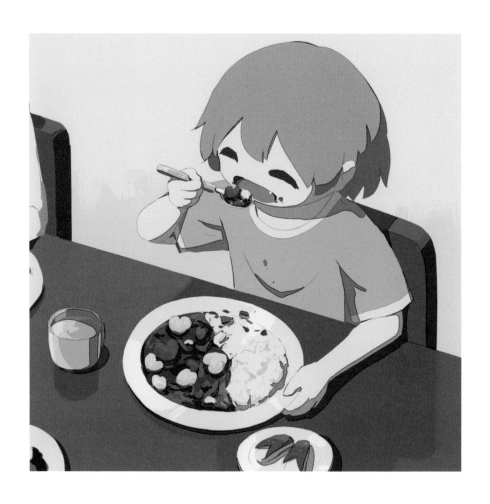

料滿滿咖哩飯

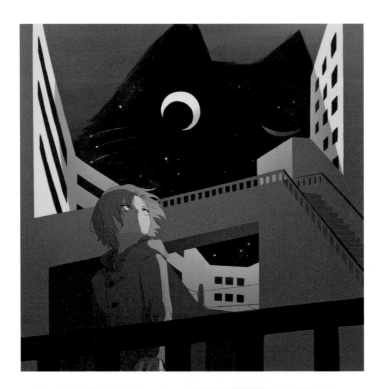

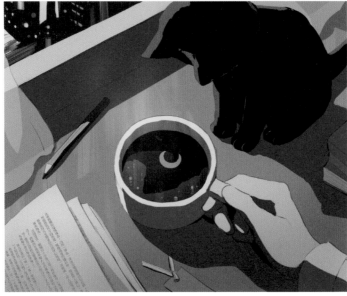

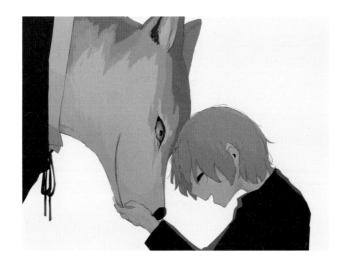

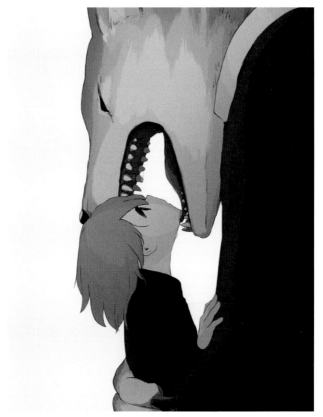

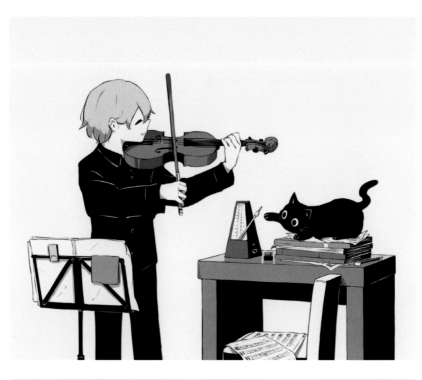

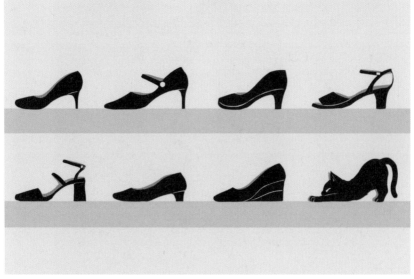

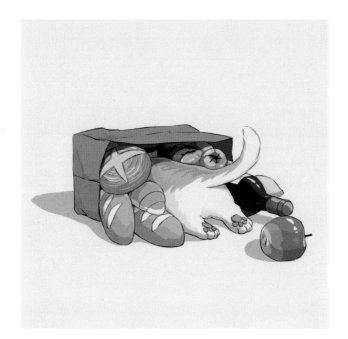

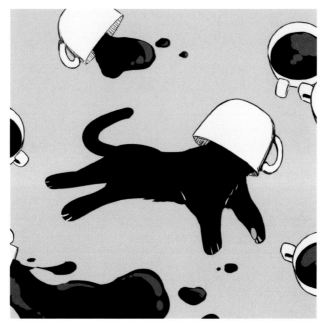

譯註：「止まれ」為「停」之意。

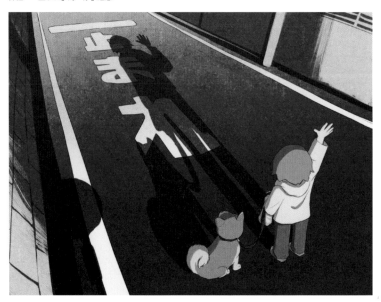

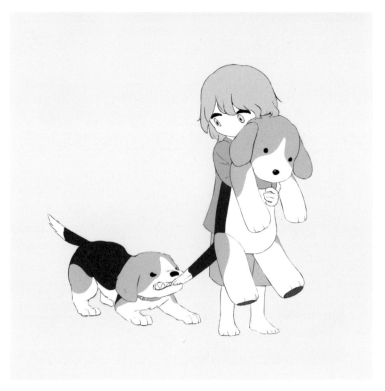

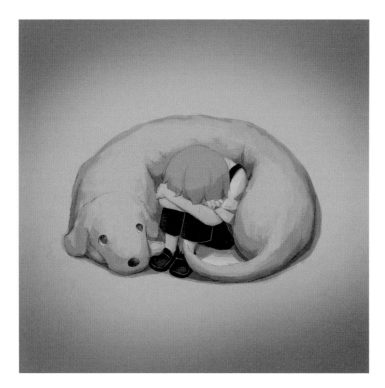

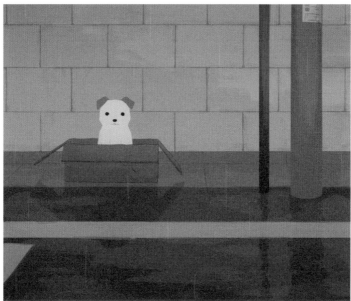

傷心時的夥伴——我會一直等下去。

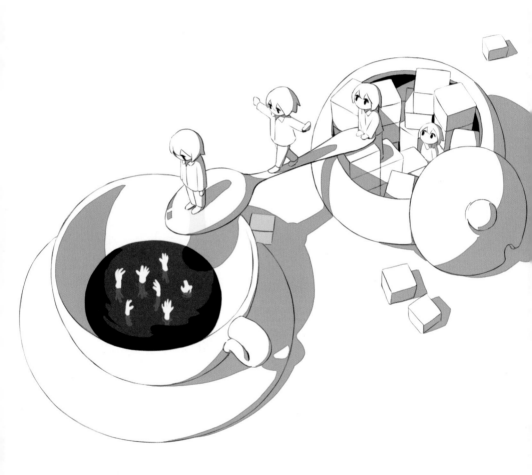

我 出 生 了 ， 但 ……

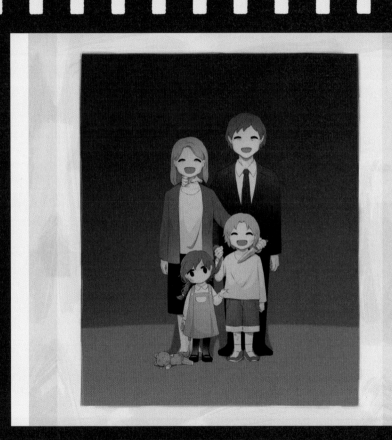

【階級制度】

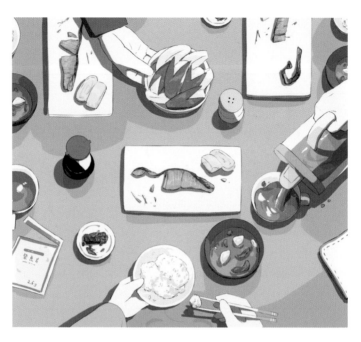

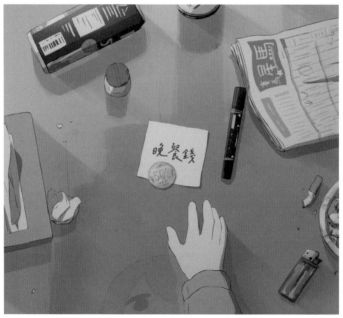

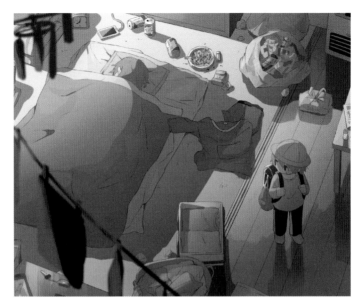

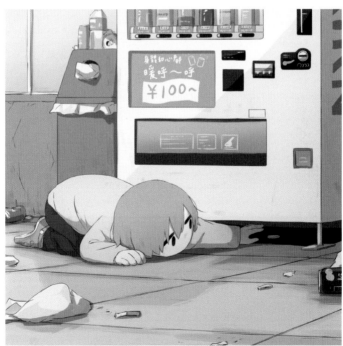

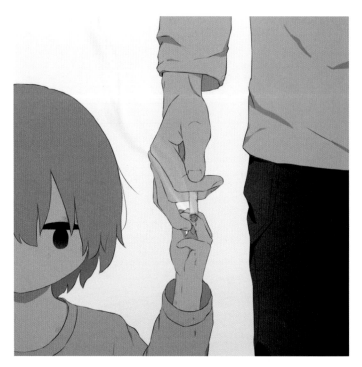

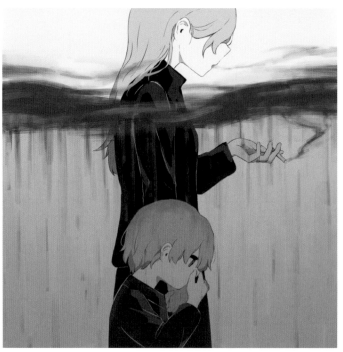

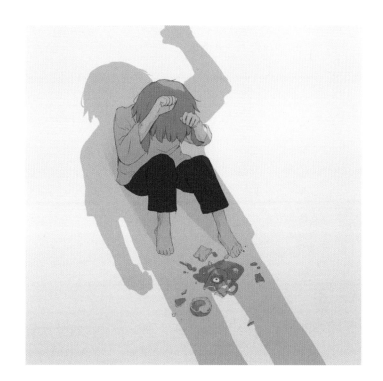

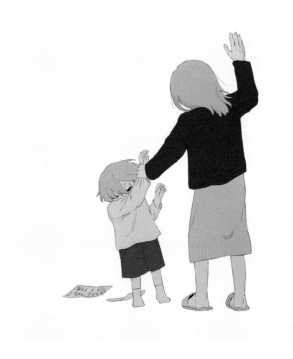

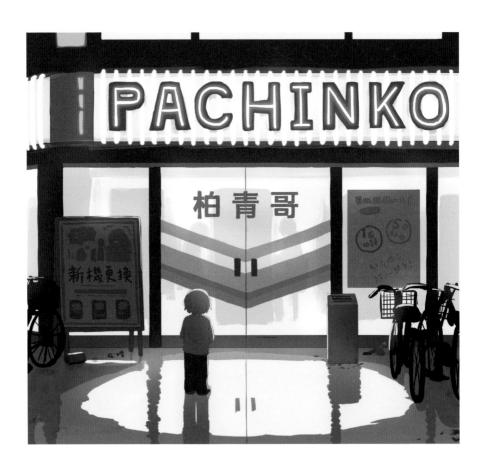

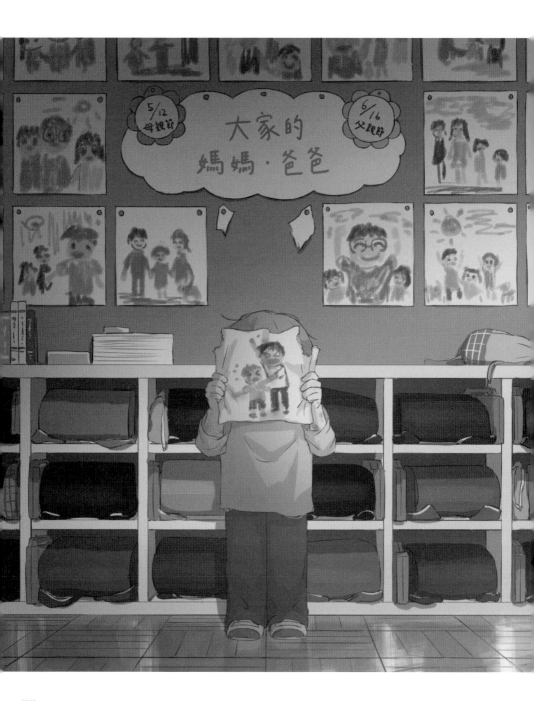

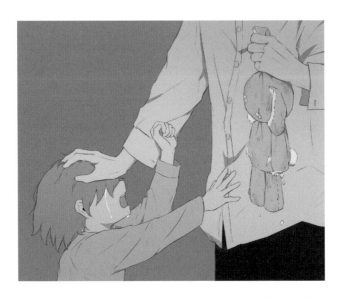

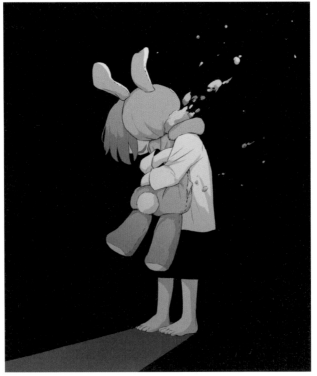

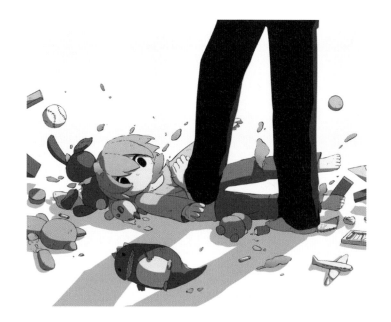

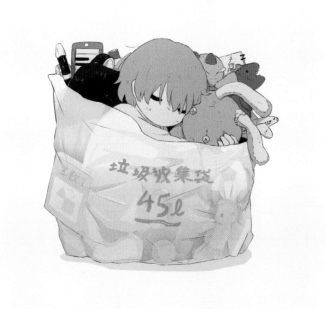

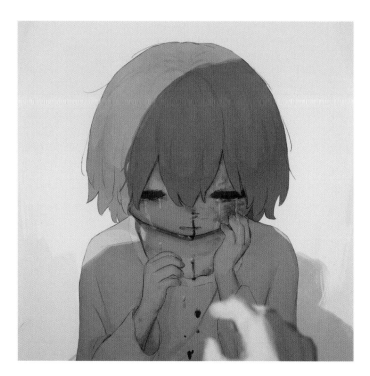

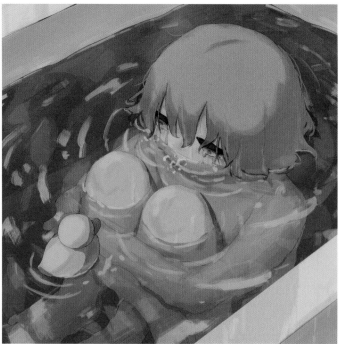

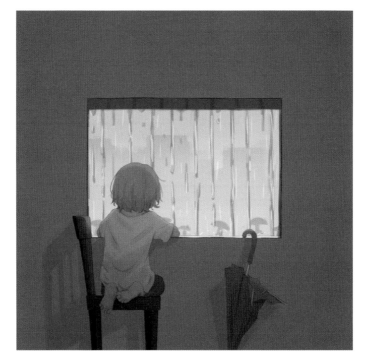

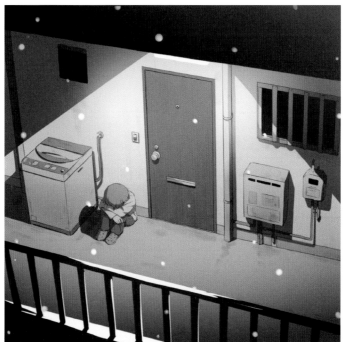

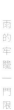

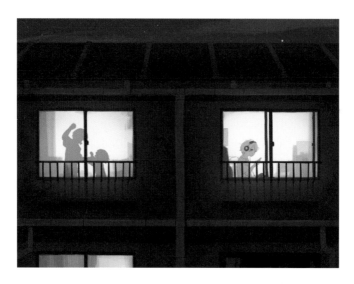

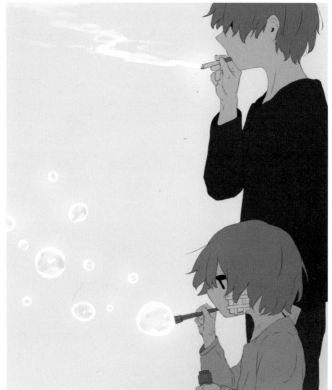

44

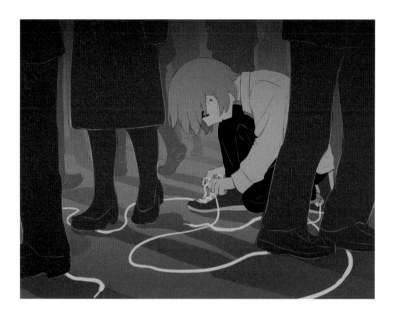

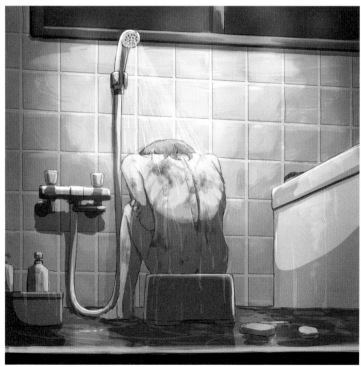

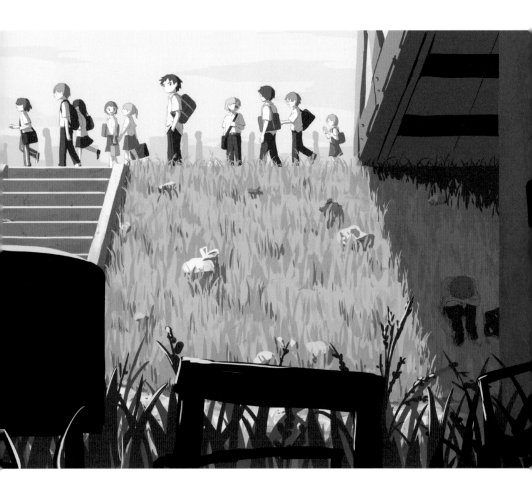

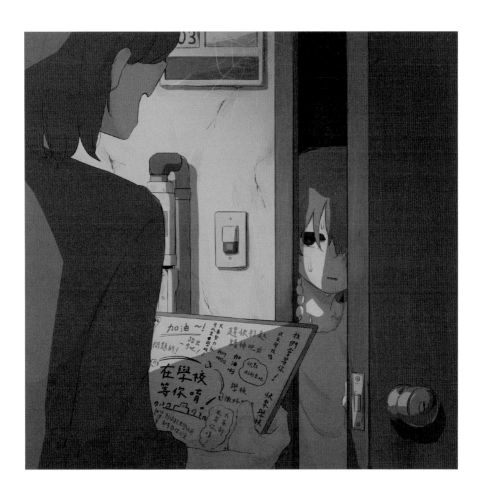

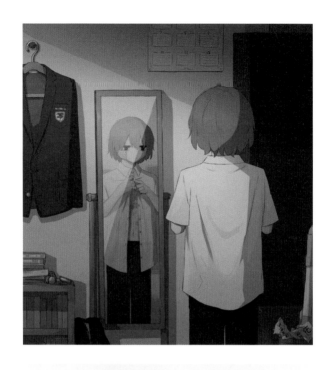

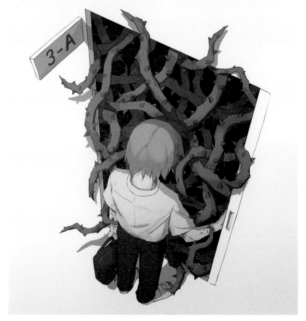

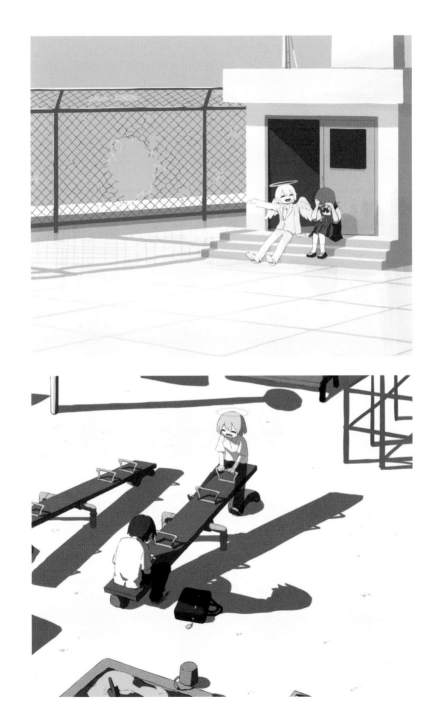

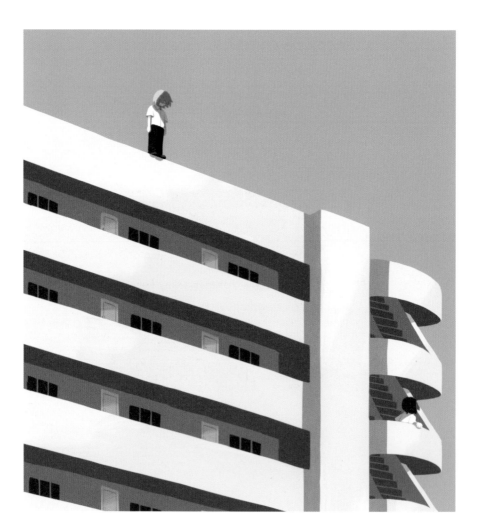

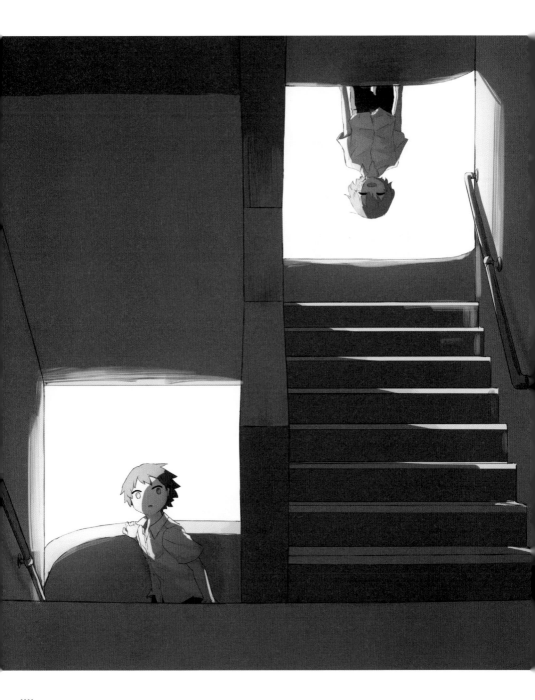

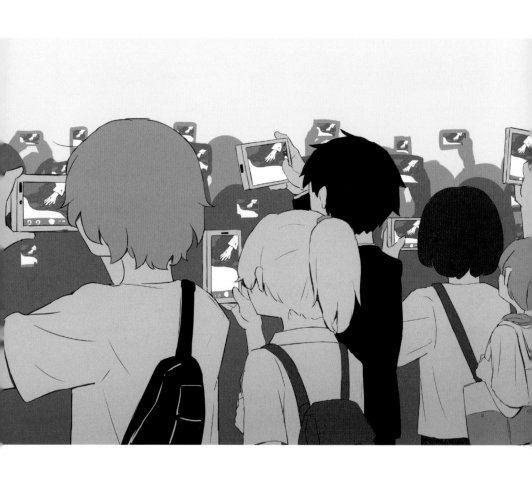

旁観

# 上班族生活

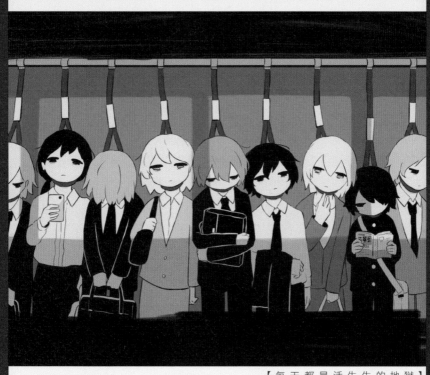

【每天都是活生生的地獄】

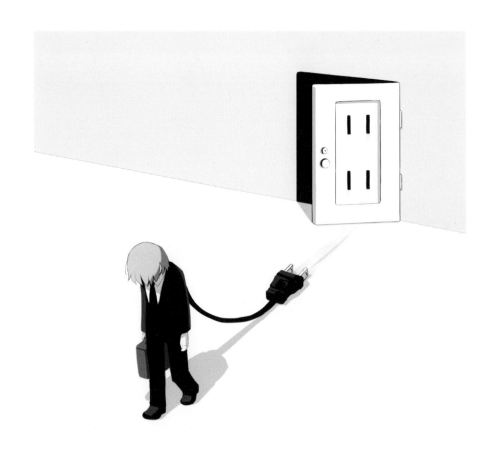

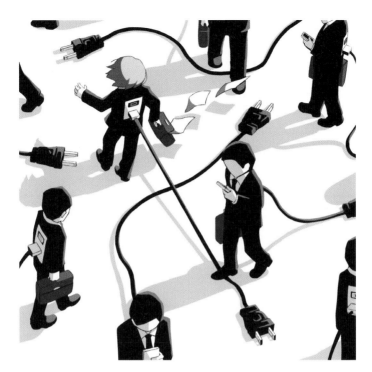

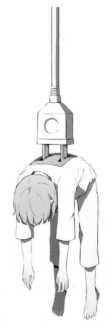

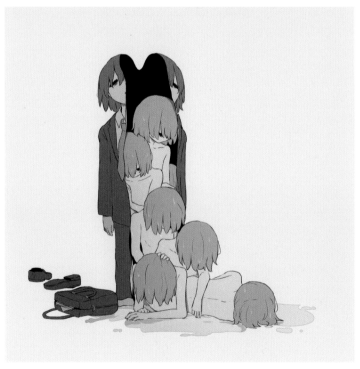

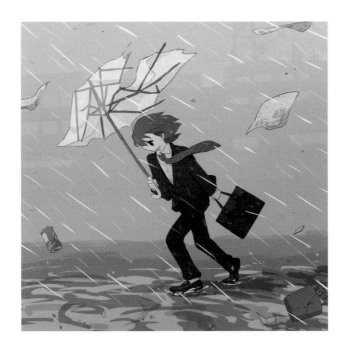

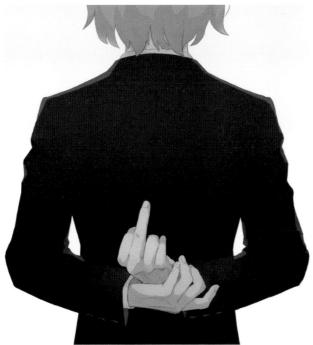

全年無休一背後的指頭

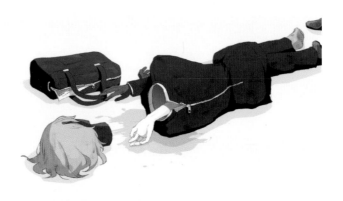

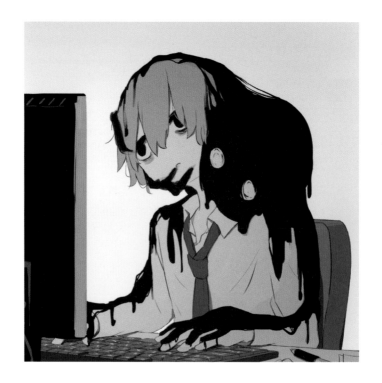

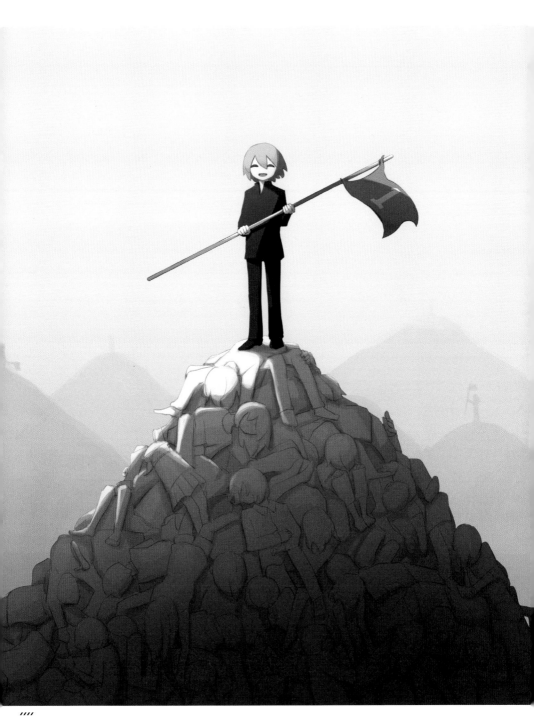

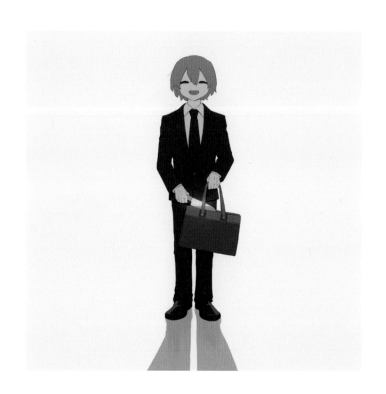

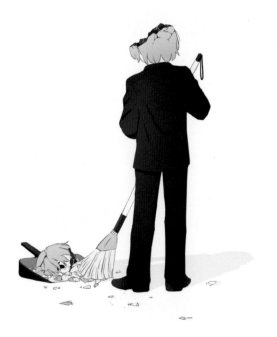

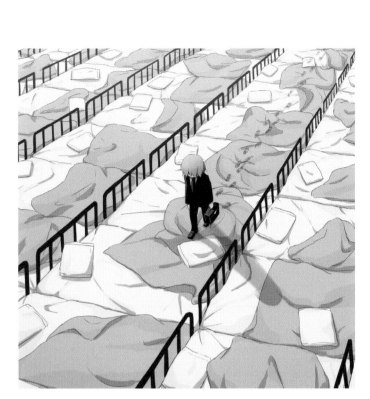

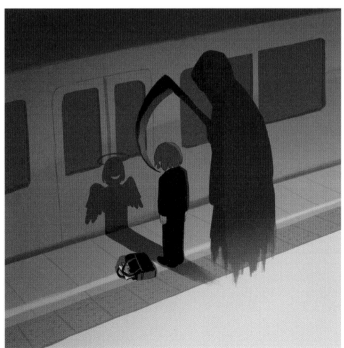

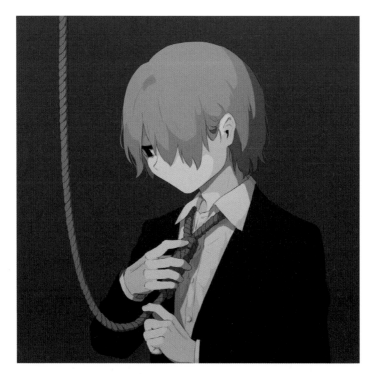

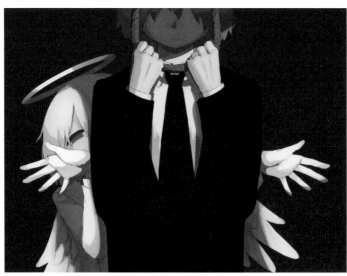

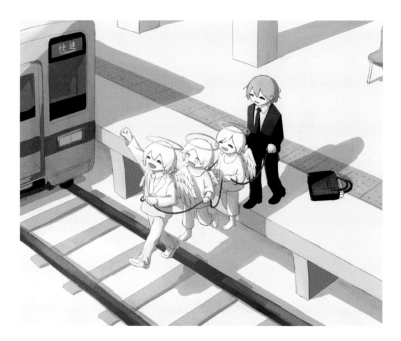

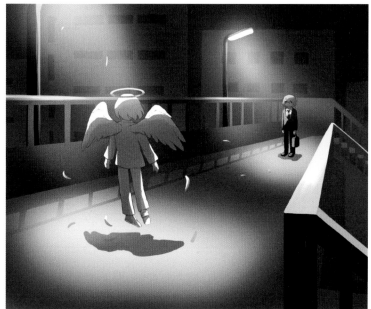

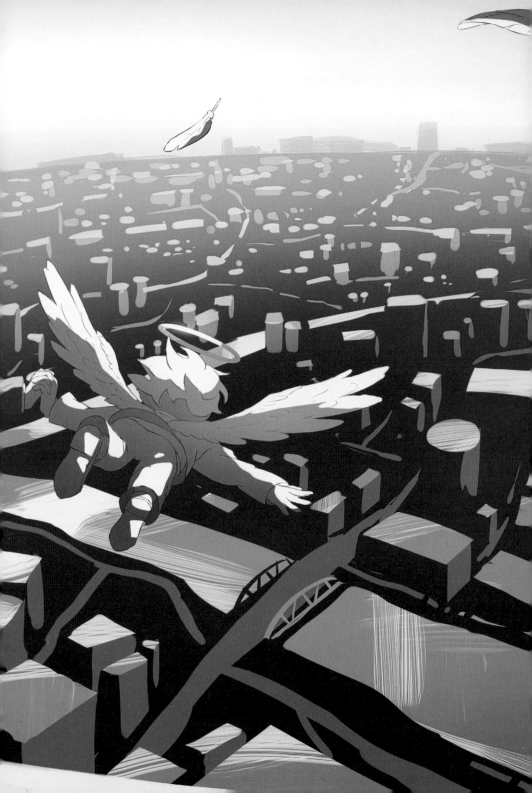

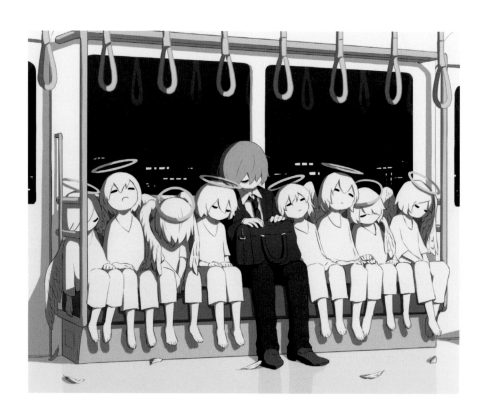

草迷宮

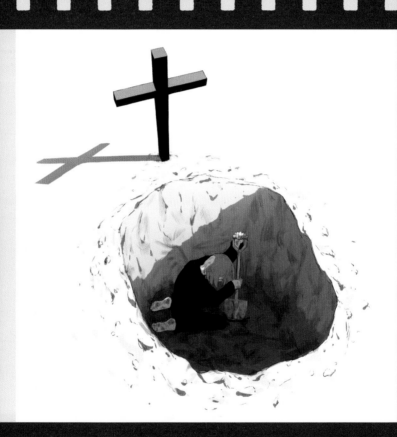

【天堂在哪裡】

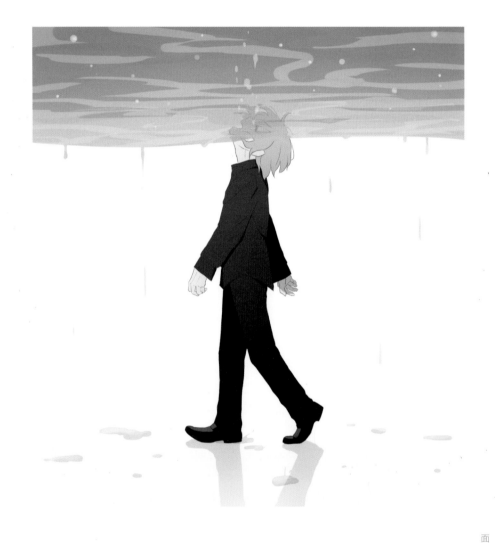

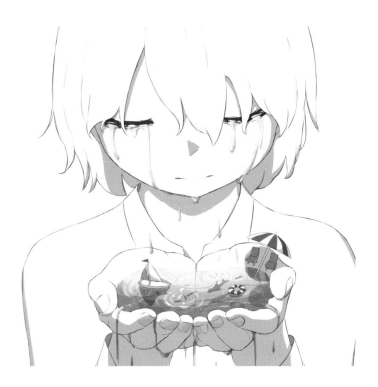

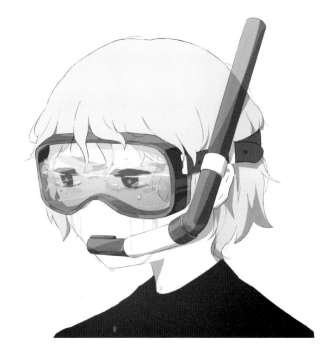

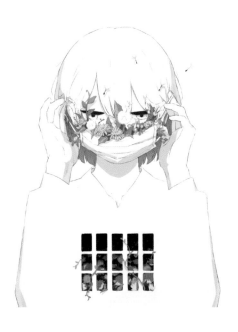

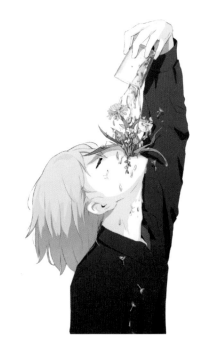

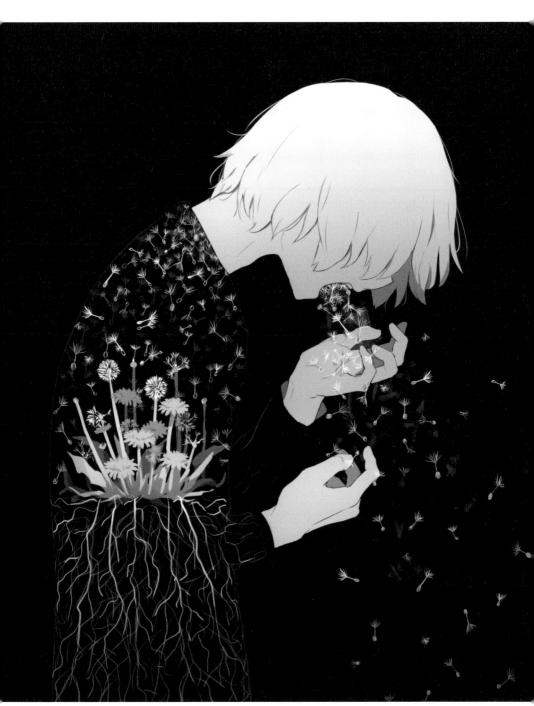

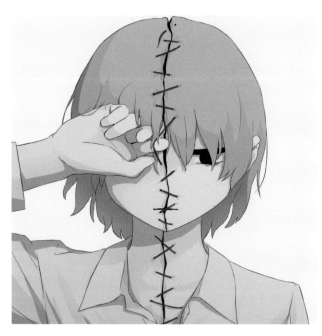

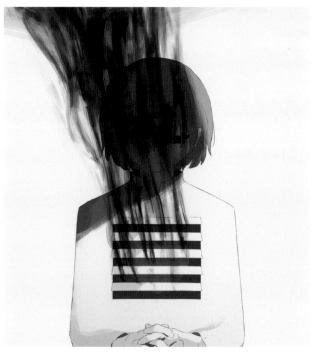

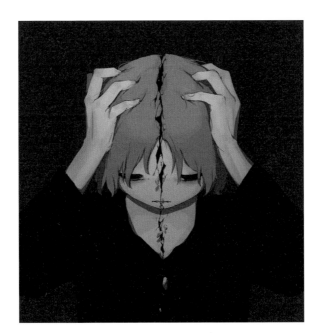

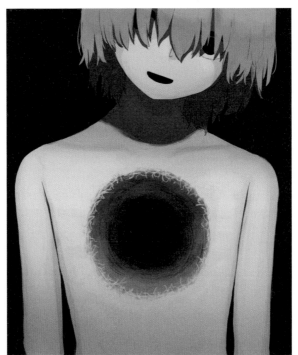

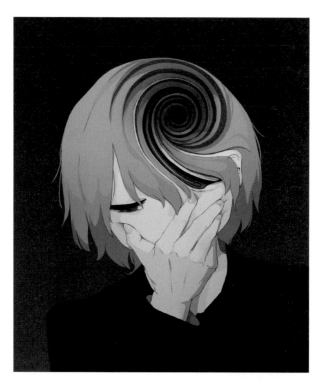

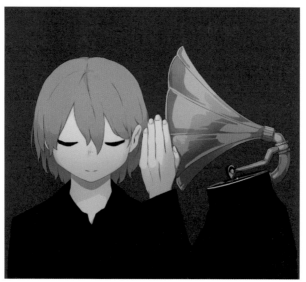

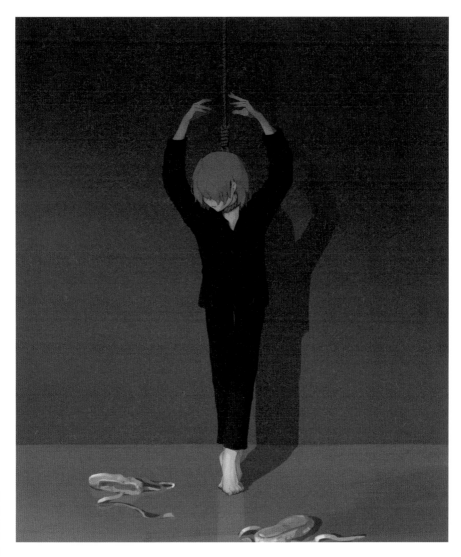

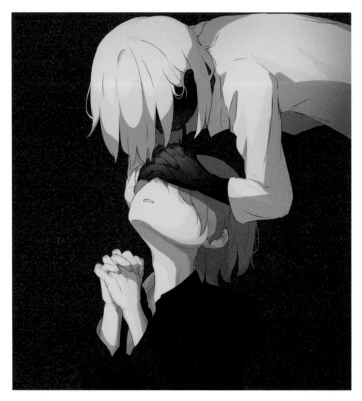

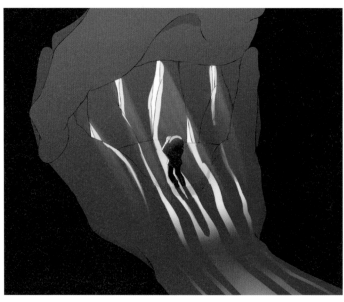

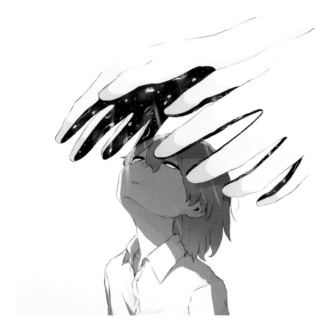

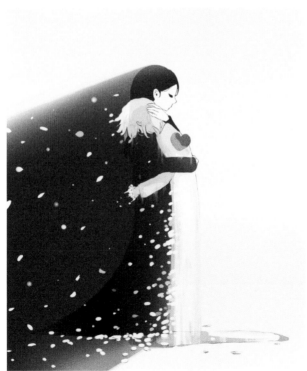

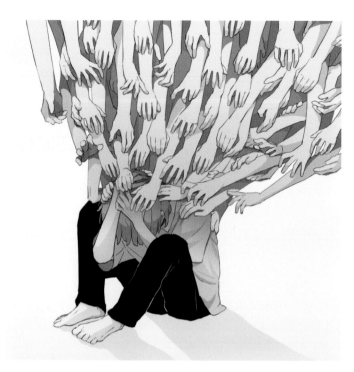

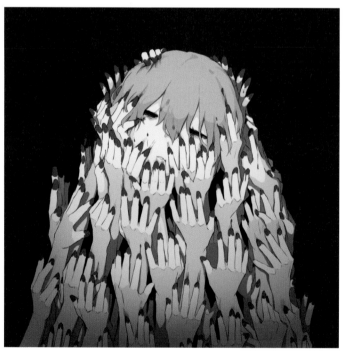

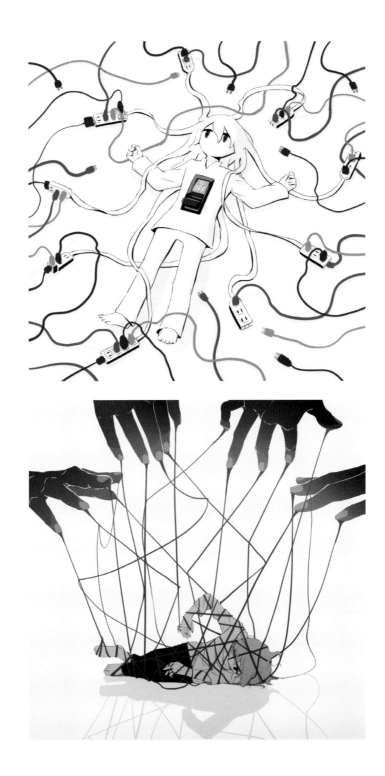

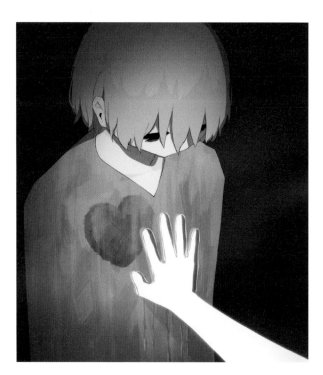

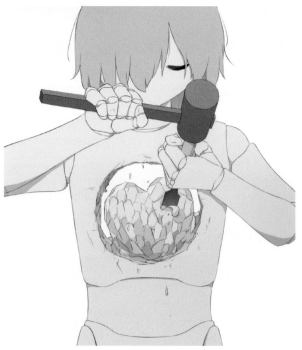

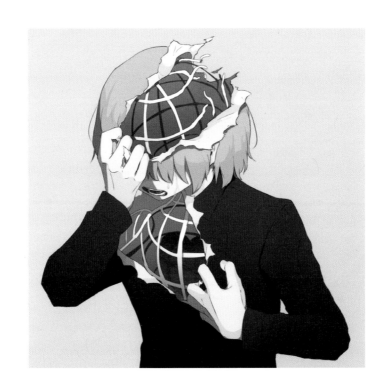

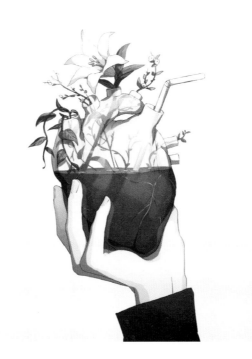

自暴自棄一生命

////

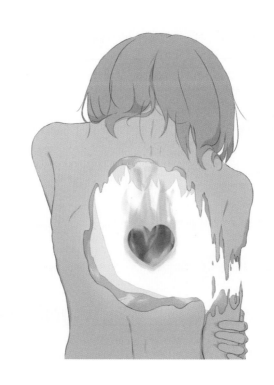

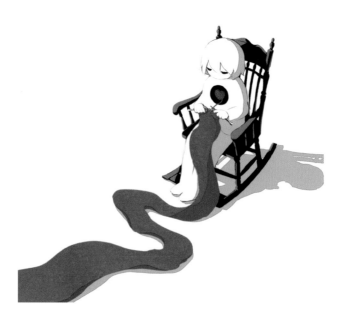

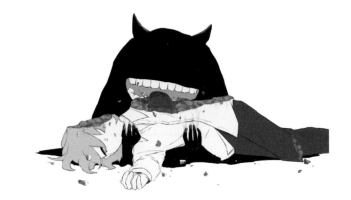

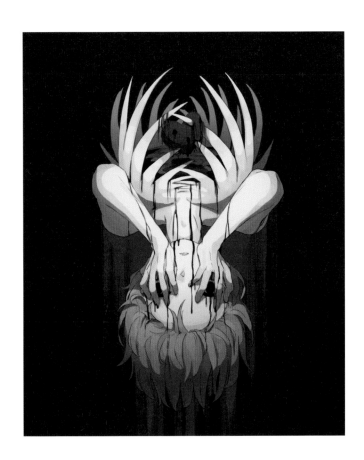

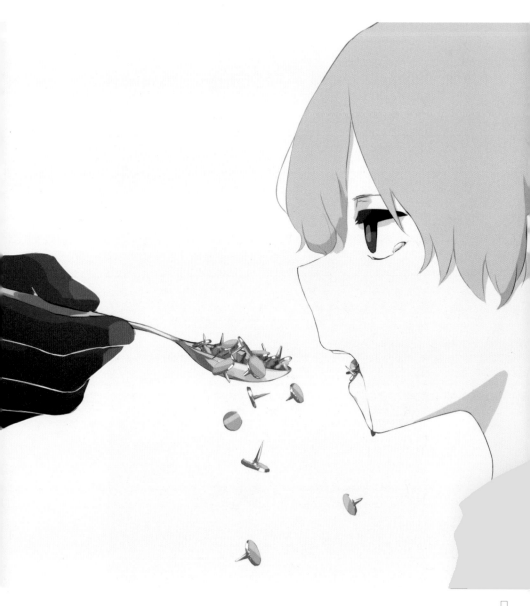

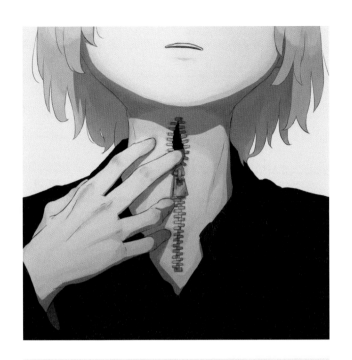

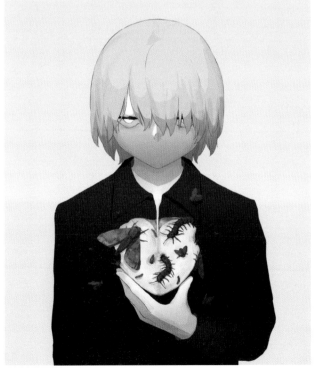

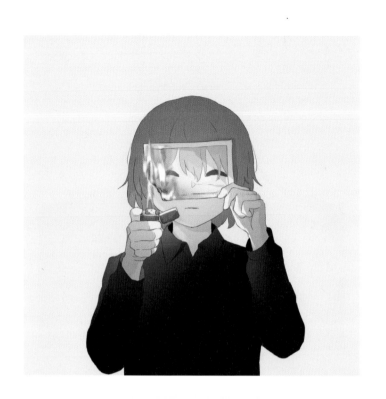

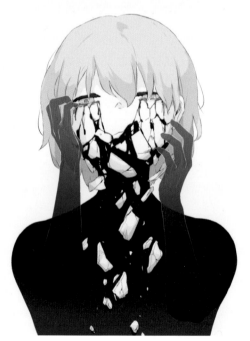

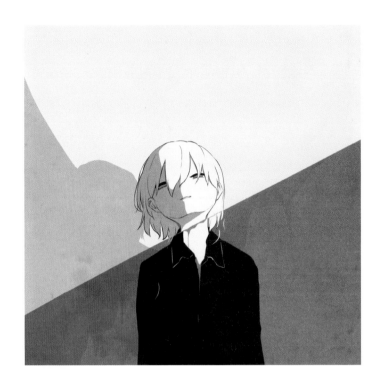

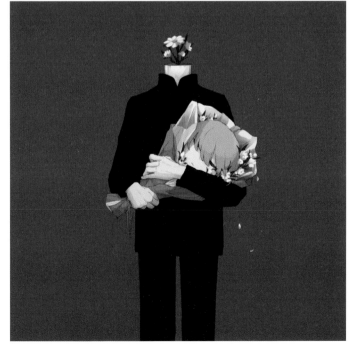

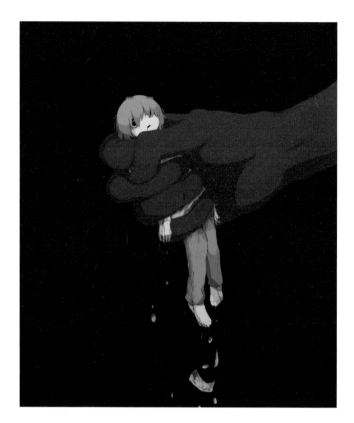

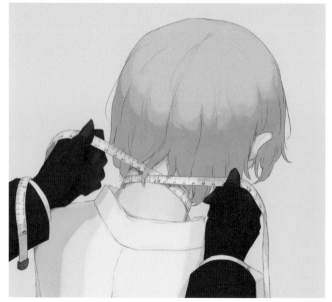

譯註：原文「死立て屋」和「仕立て屋」（裁縫師）同音。

壓榨 — 裁死師

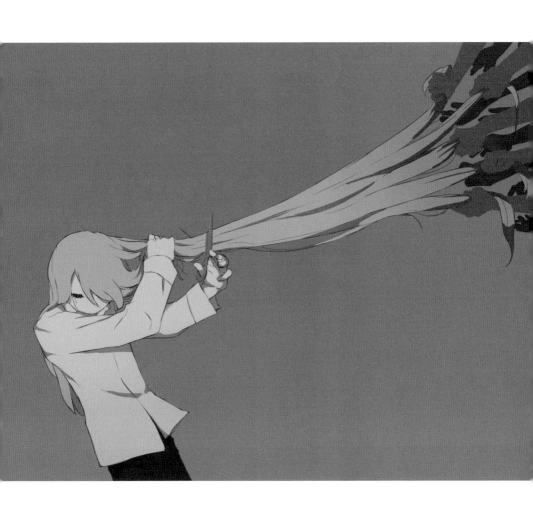

留
戀

′′′′

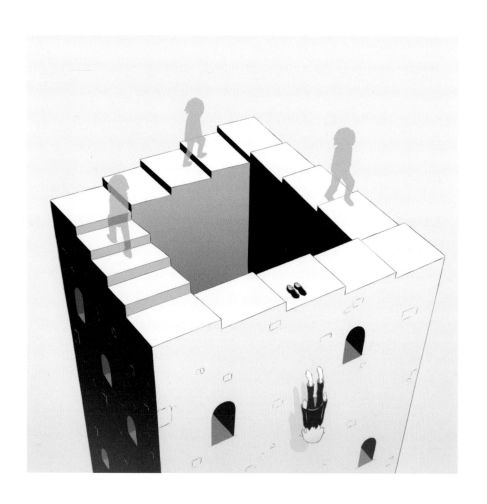

天使的工作

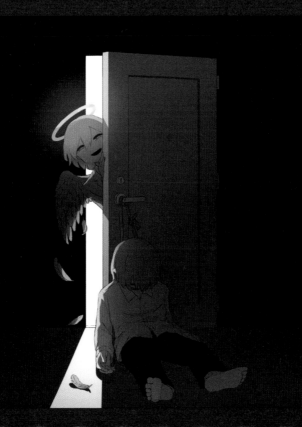

［門］

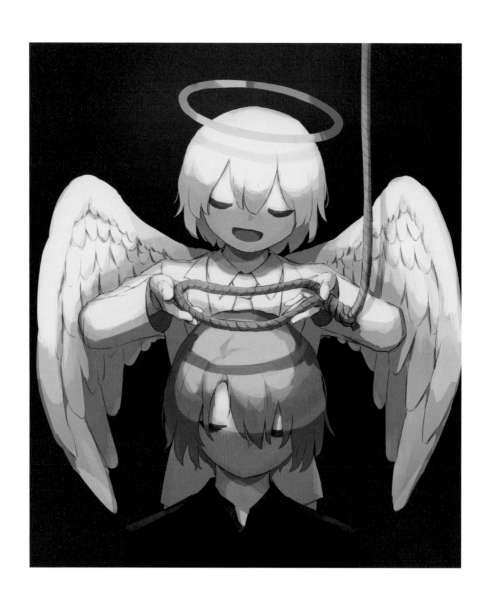

〟〟〟

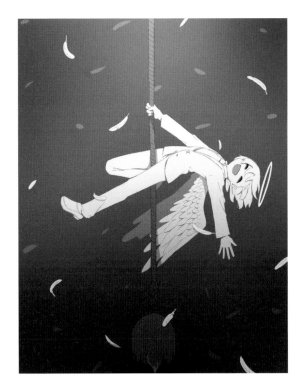

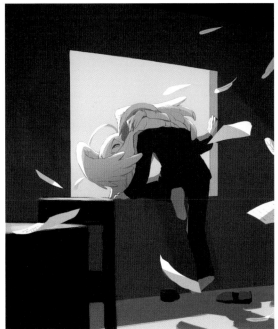

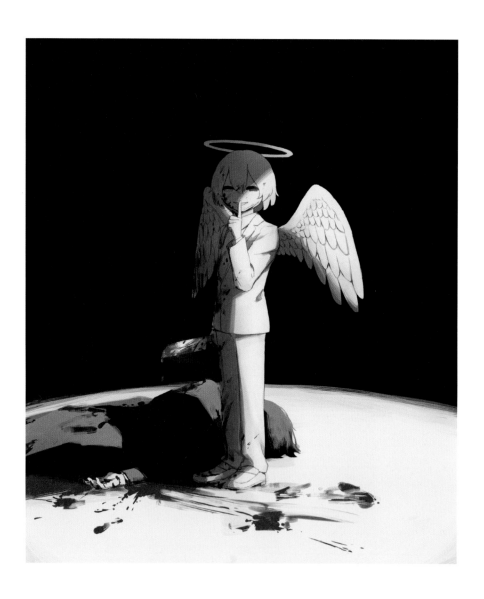

懸
案

〟〟〟〟
94

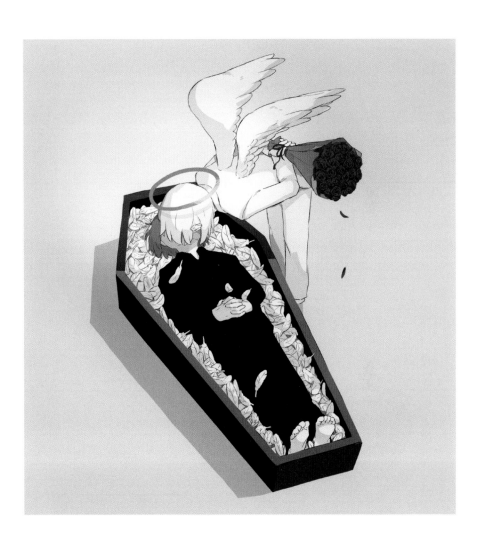

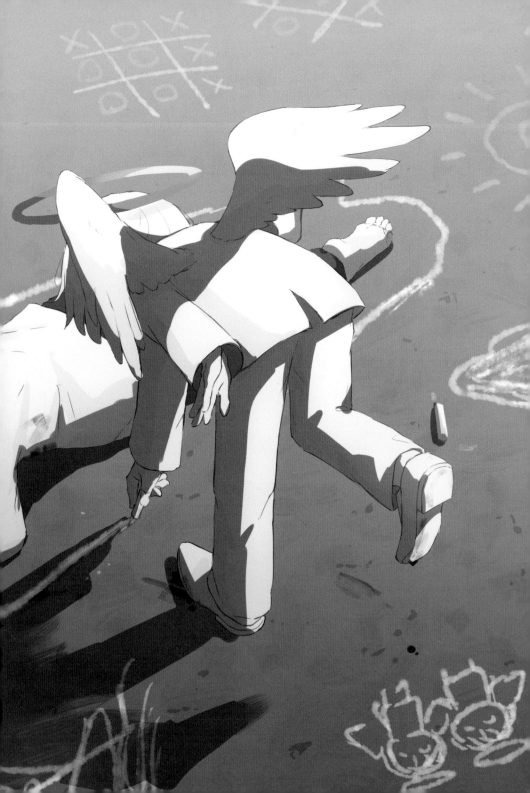

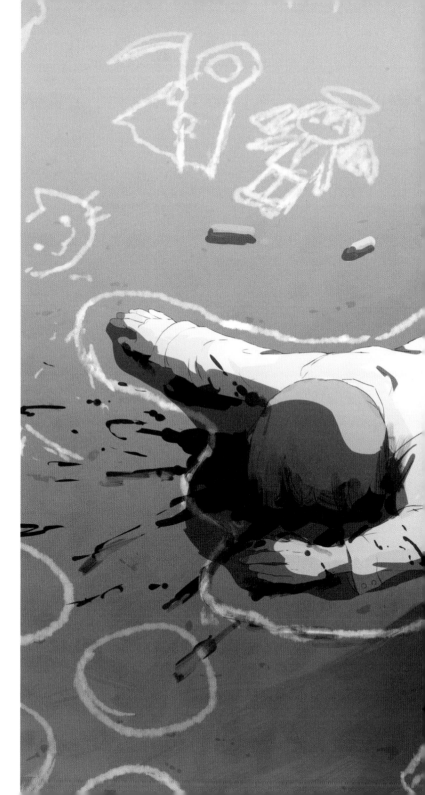

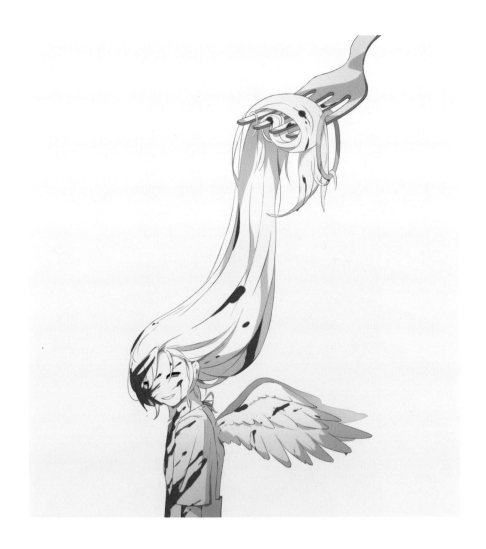

天使細麵

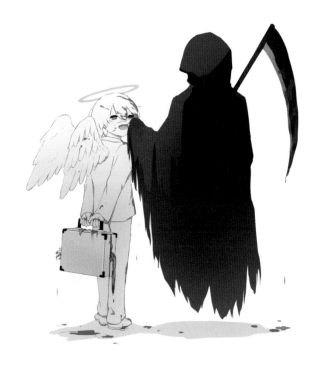

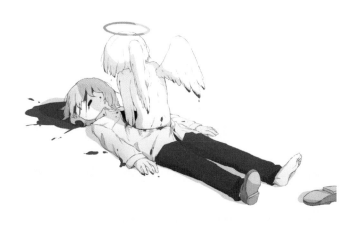

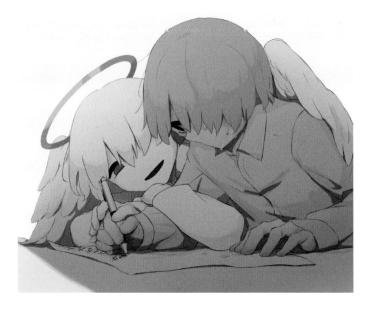

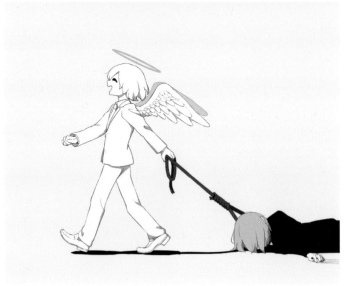

中場休息

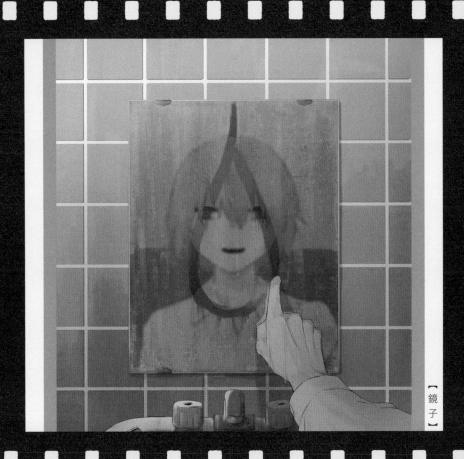

【鏡子】

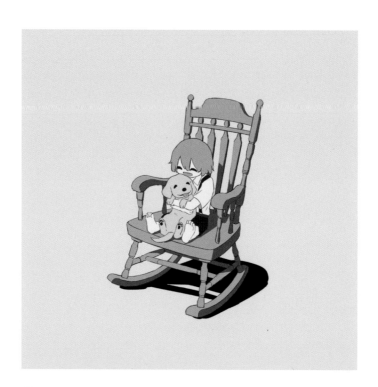

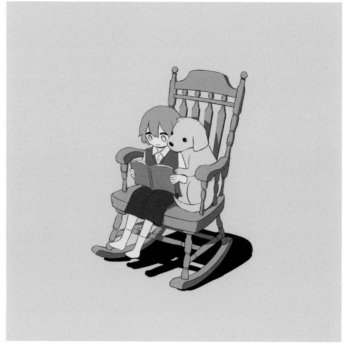

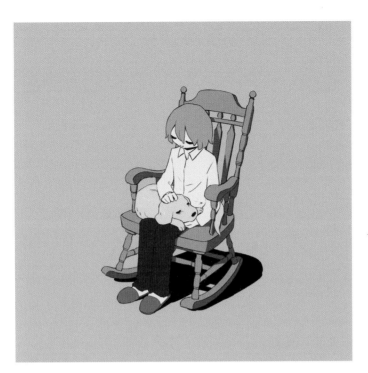

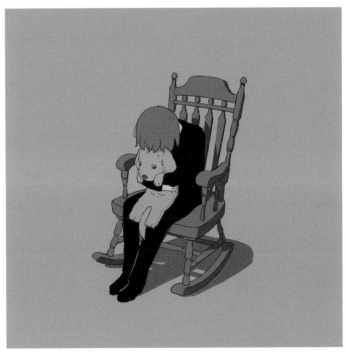

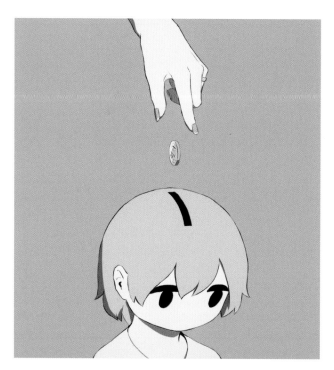

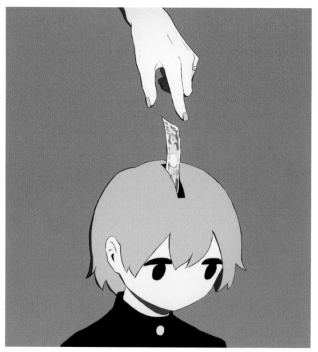

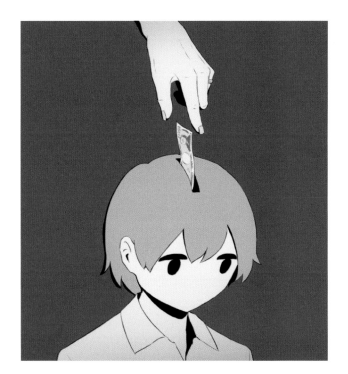

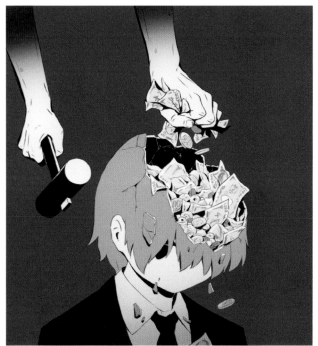

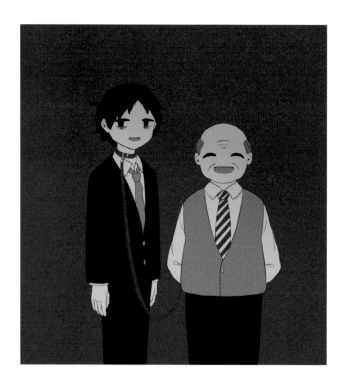

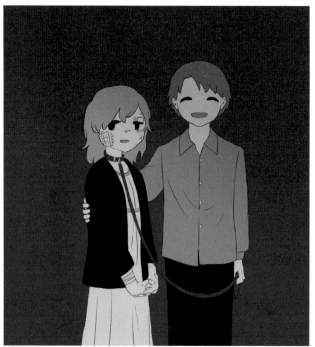

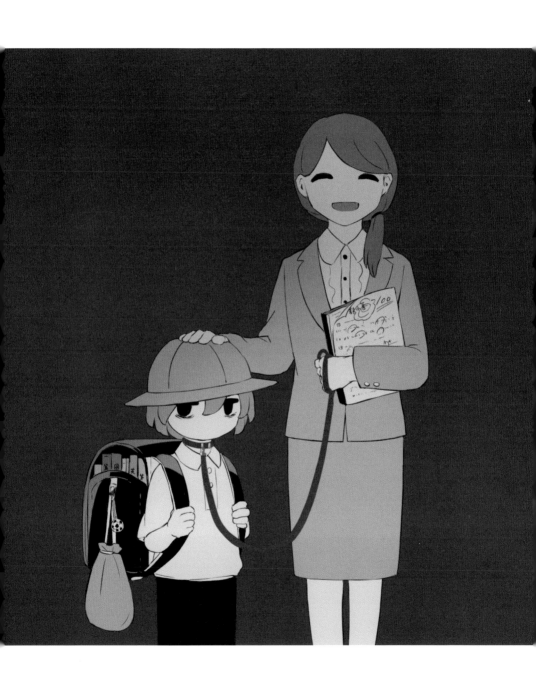

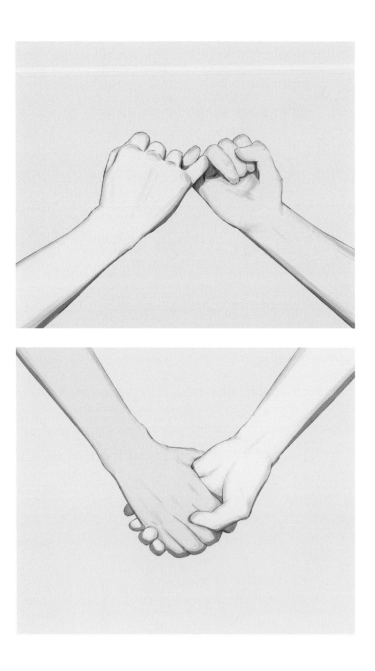

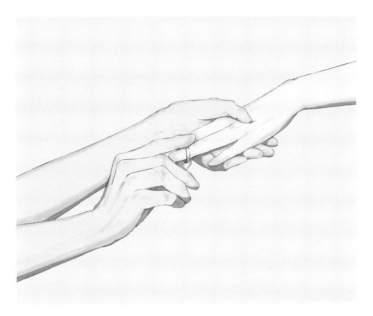

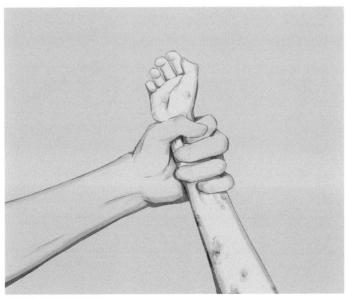

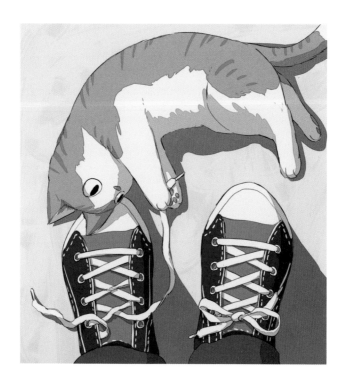

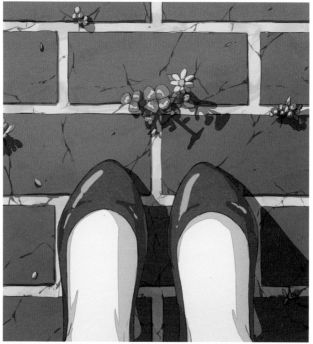

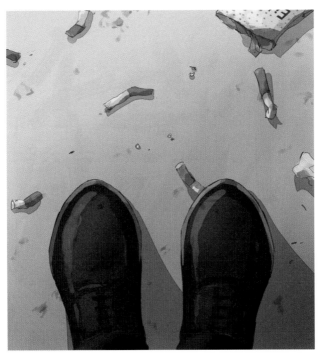

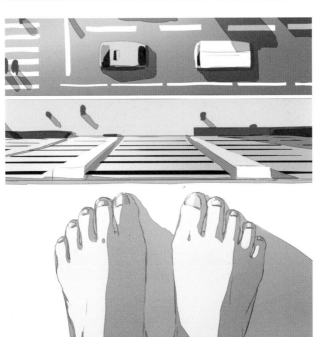

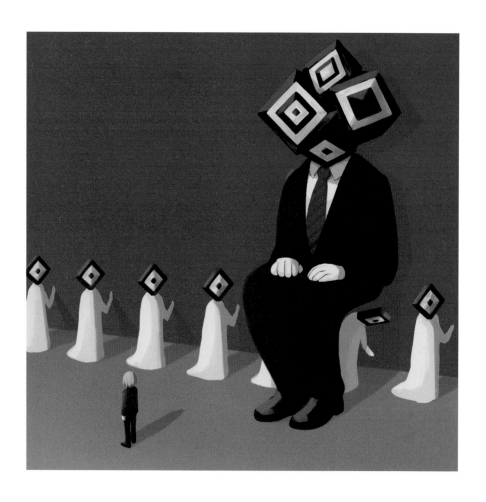

顯 影

【肉眼】

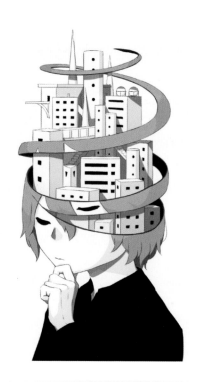

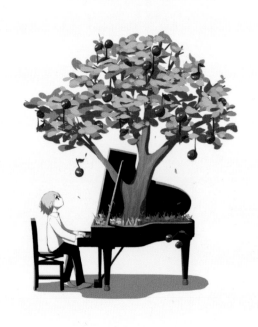

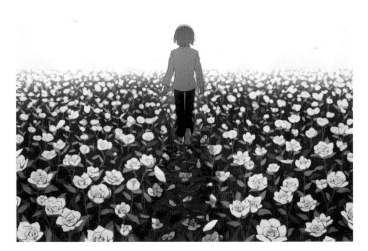

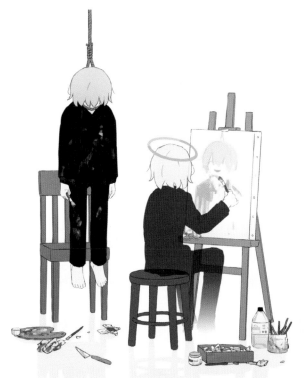

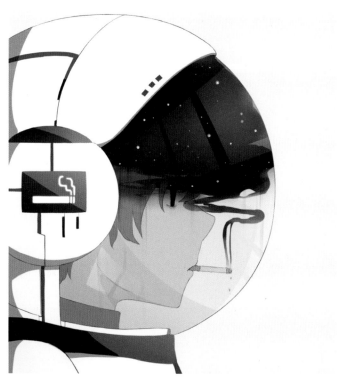

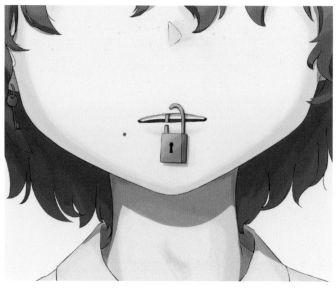

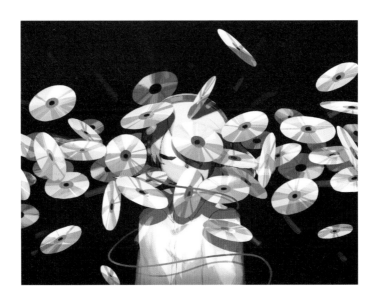

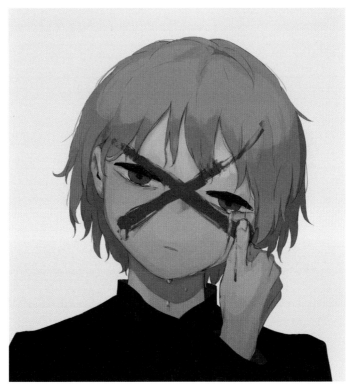

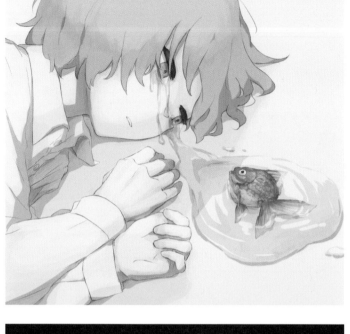

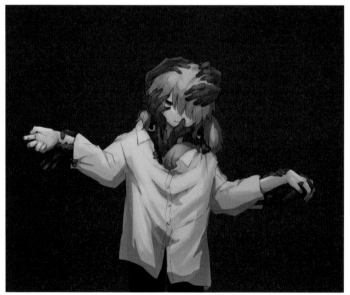

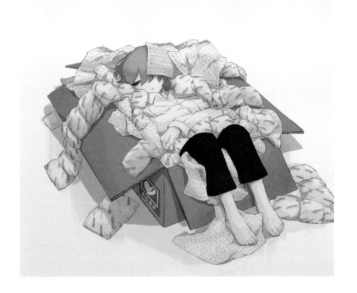

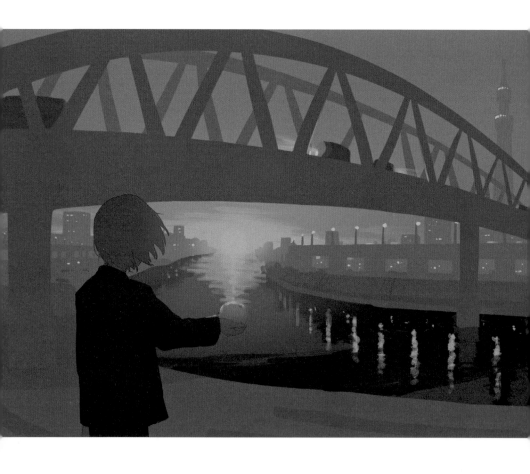

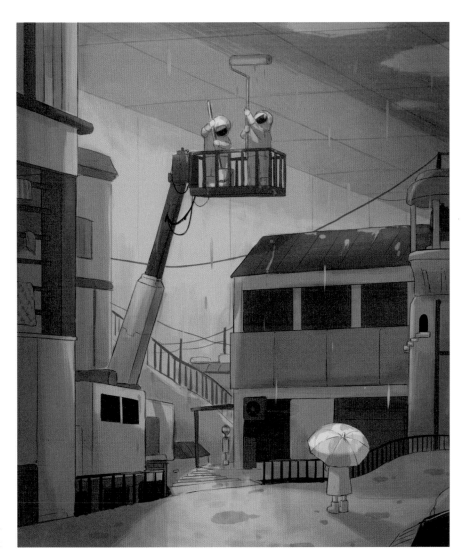

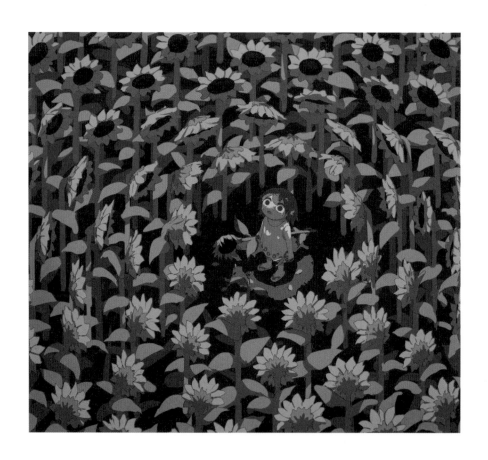

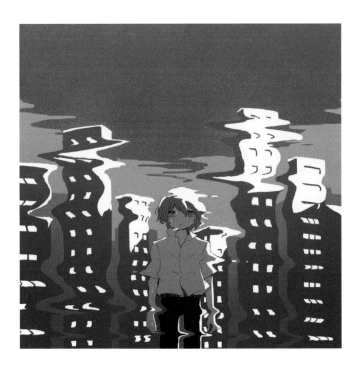

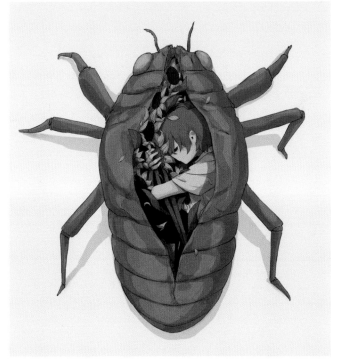

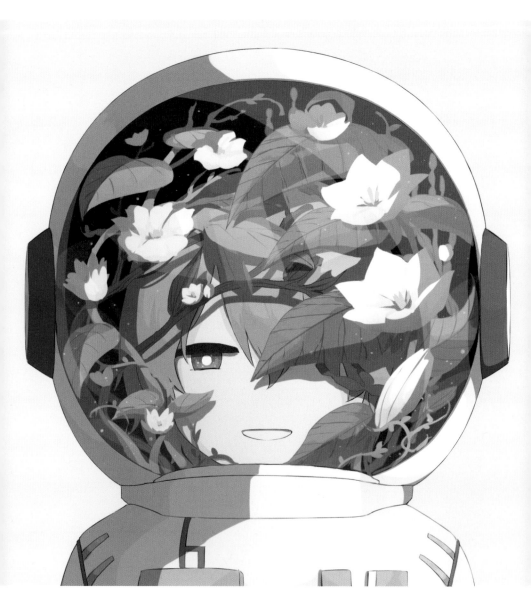

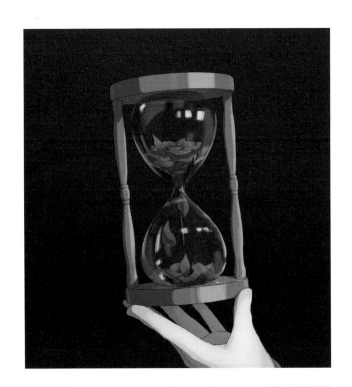

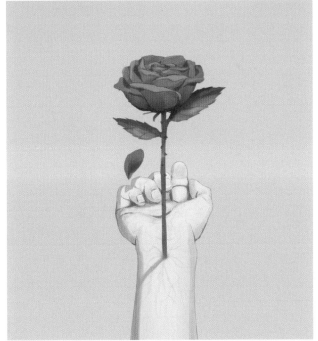

鮮花一脈搏

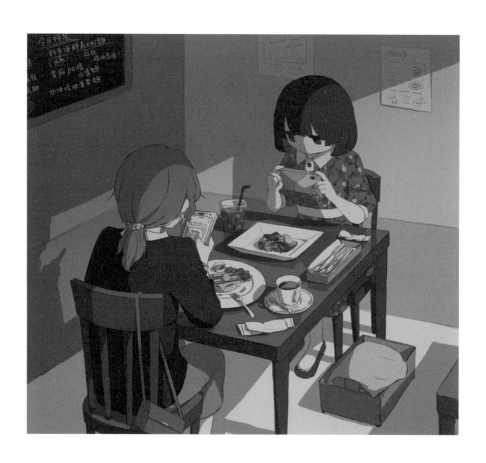

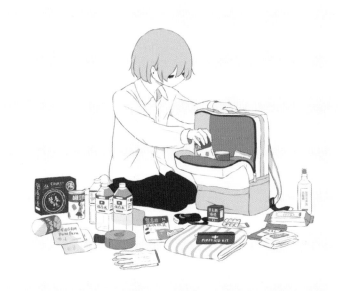

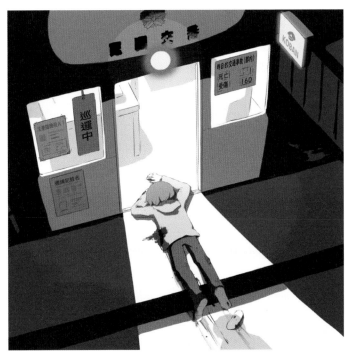

希望一輩子不會用到 一不走運的日子

譯註：原文「ついてない日」也有「抵達不了的日子」的意思。

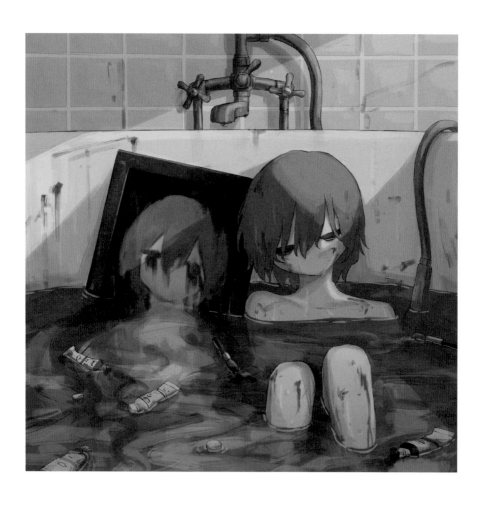

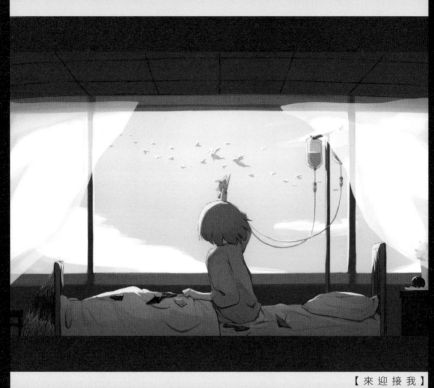

【來迎接我】

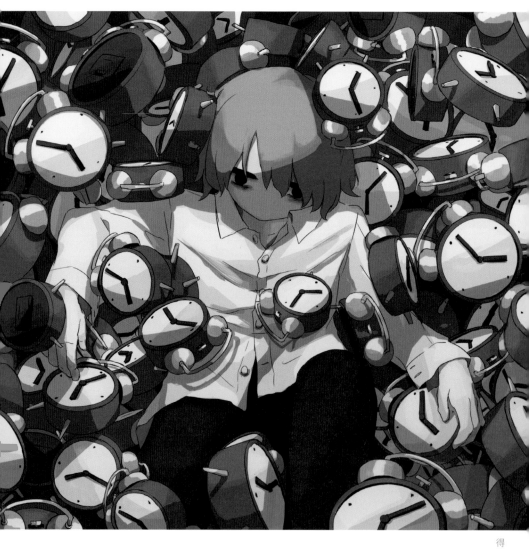

得起床才行

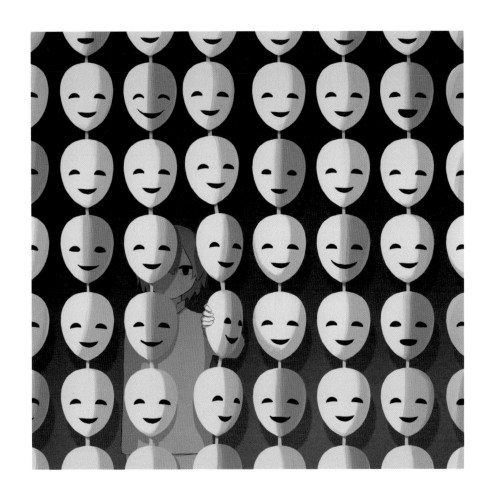

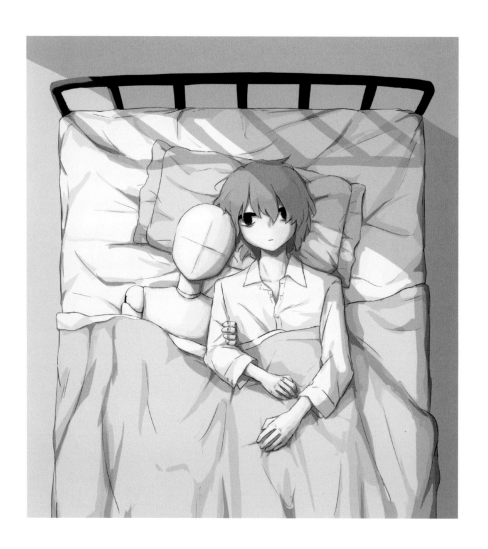

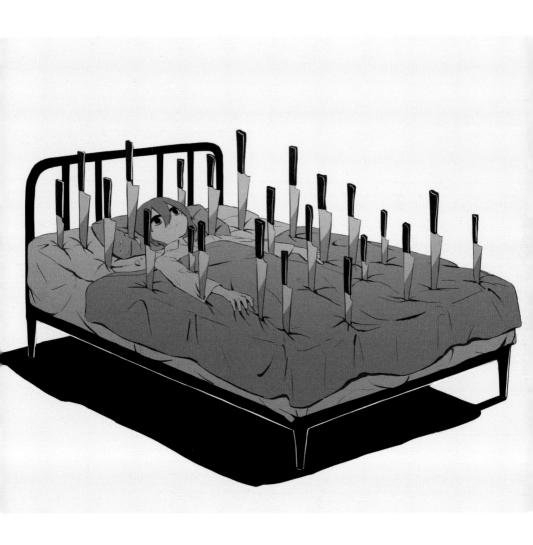

鬼
壓
床

″″″

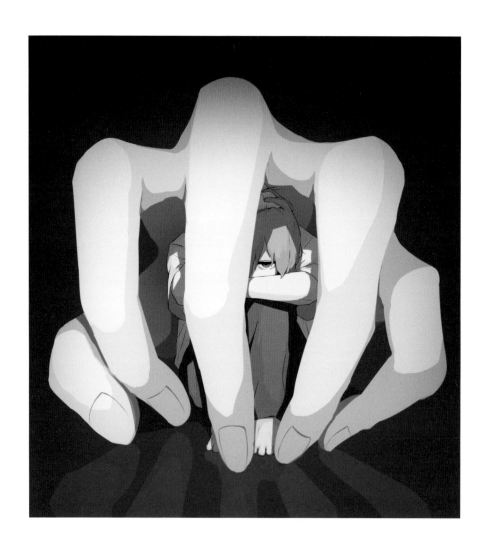

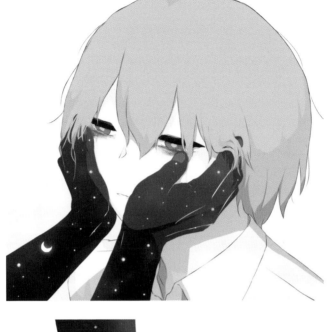

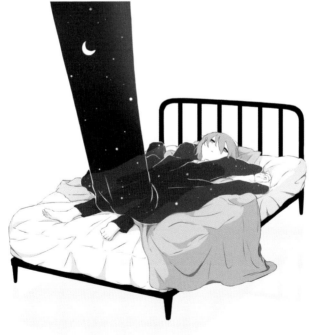

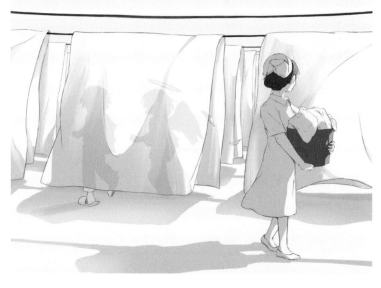

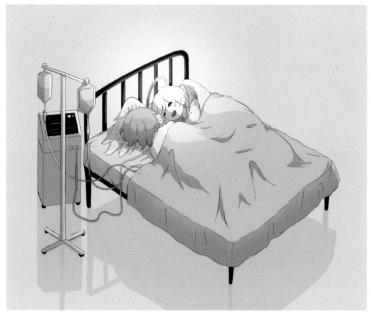

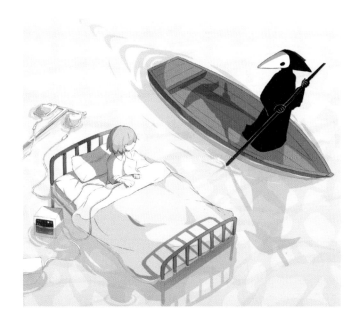

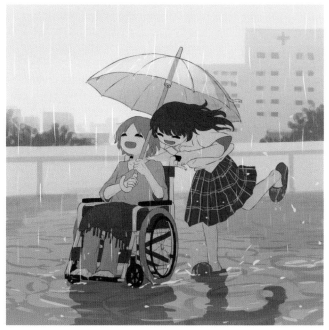

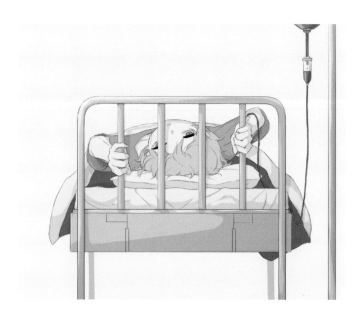

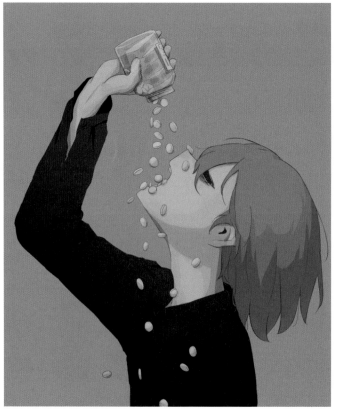

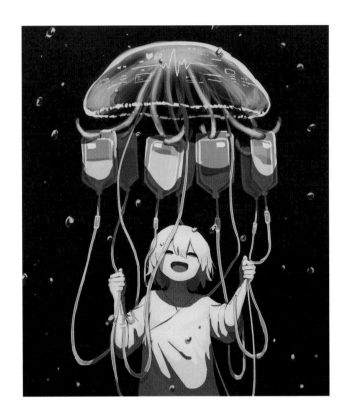

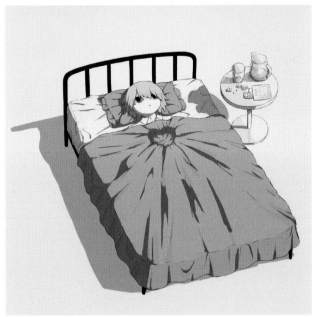

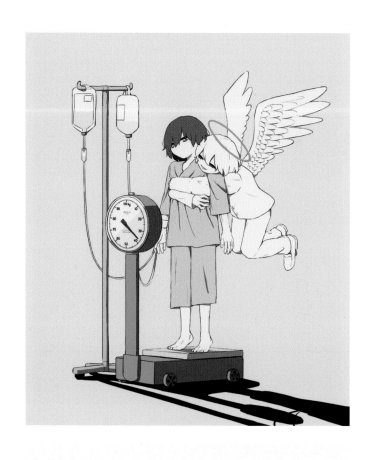

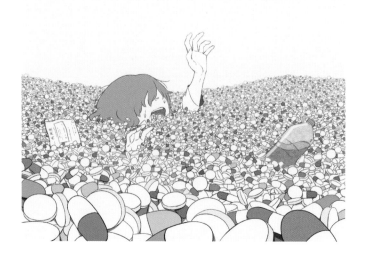

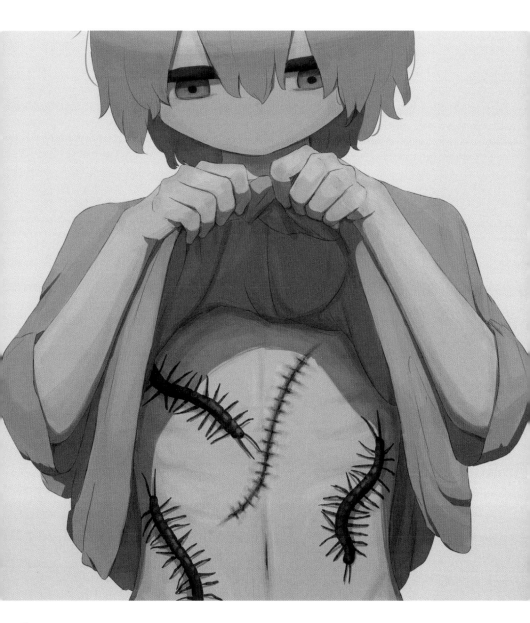

蜈
蚣

〝〟〝

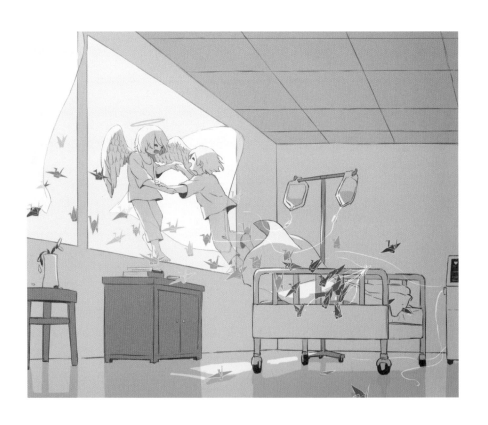

我來接你了

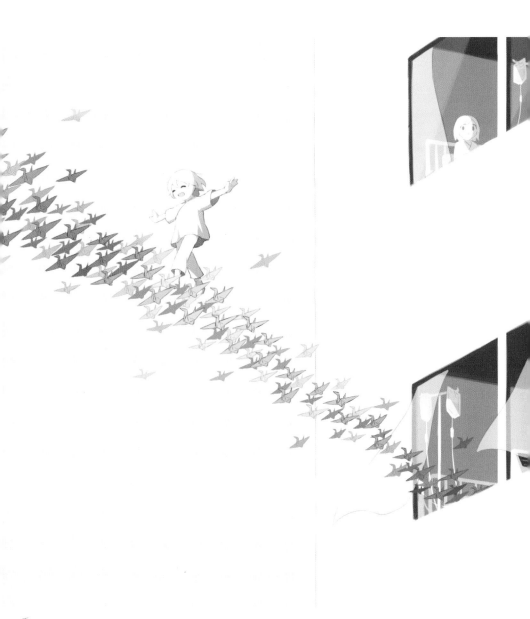

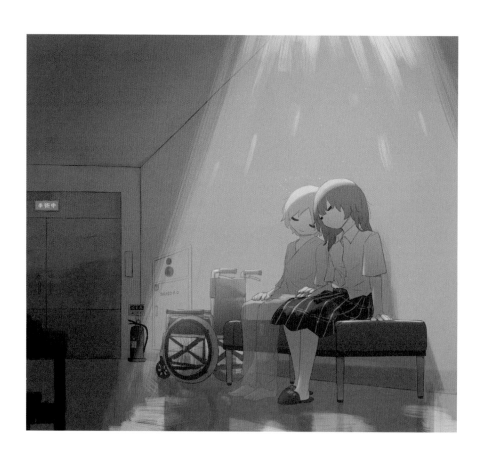

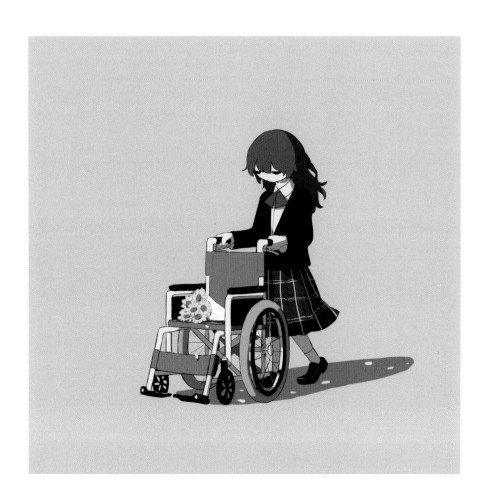

很輕的椅子

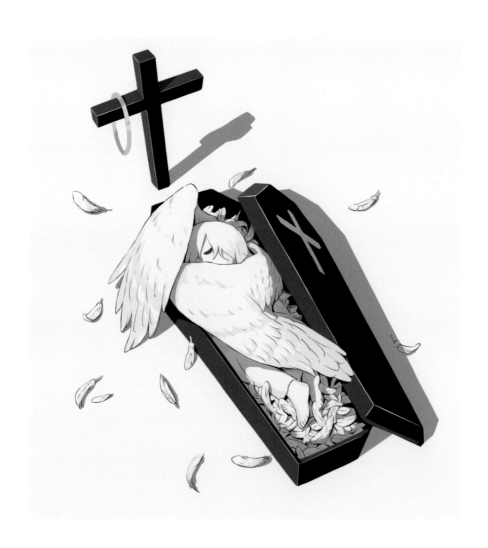

重返現世

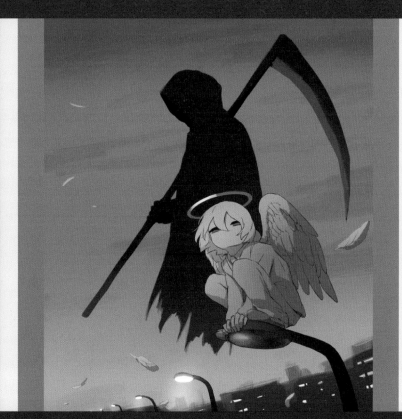

【黎明】

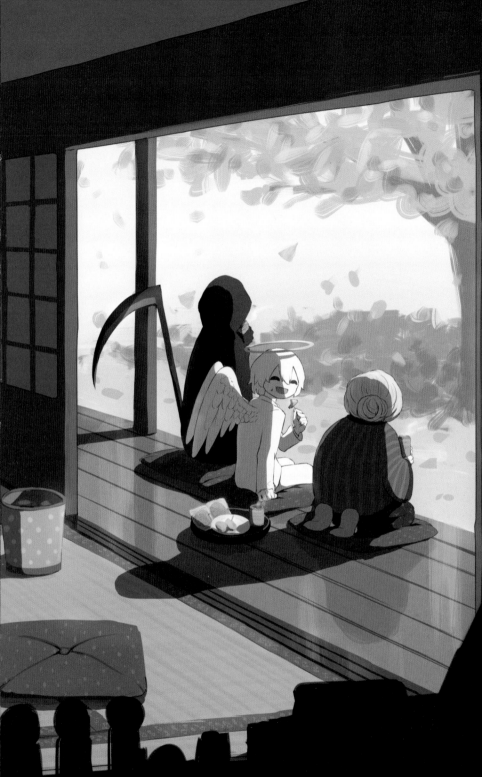

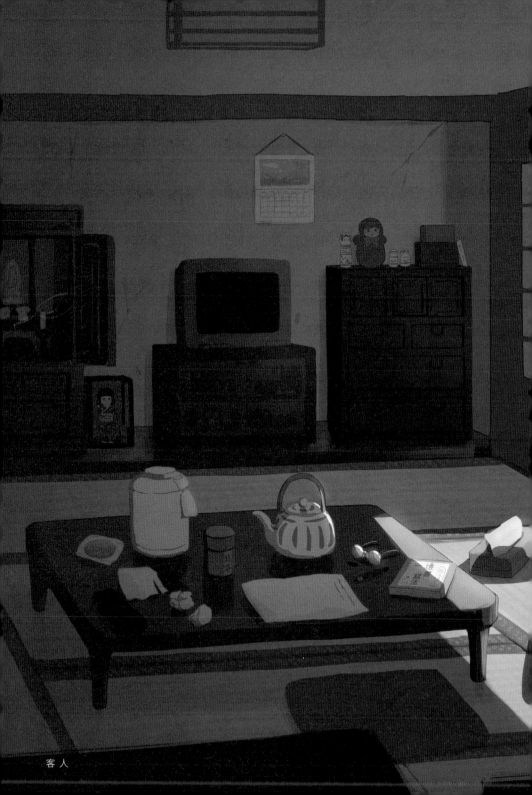

客人

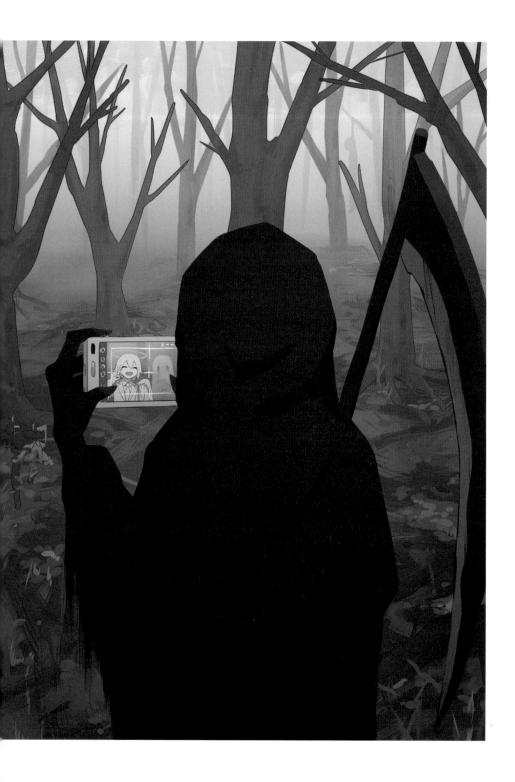

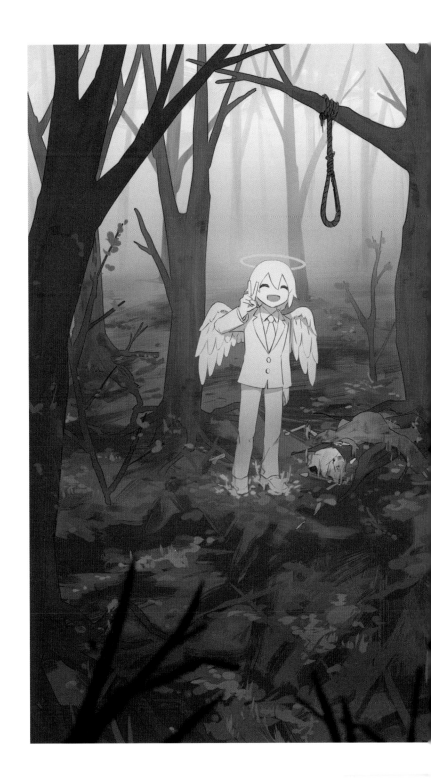

樹
海

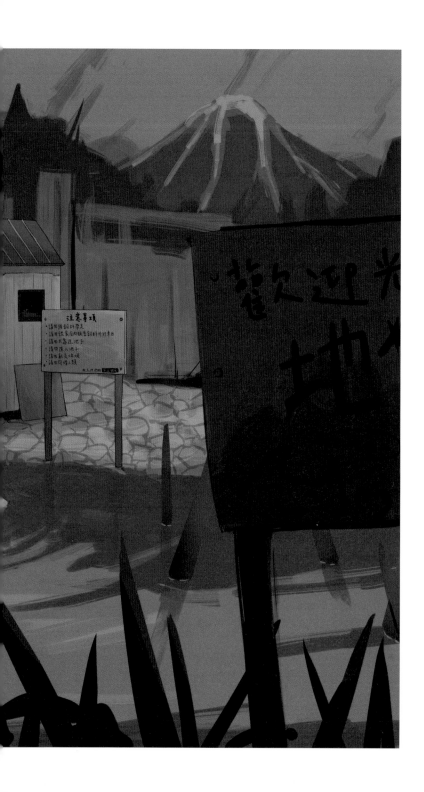

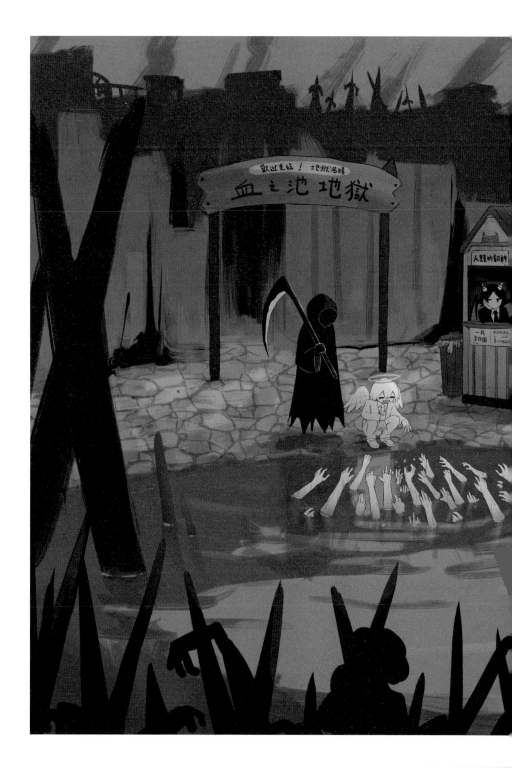

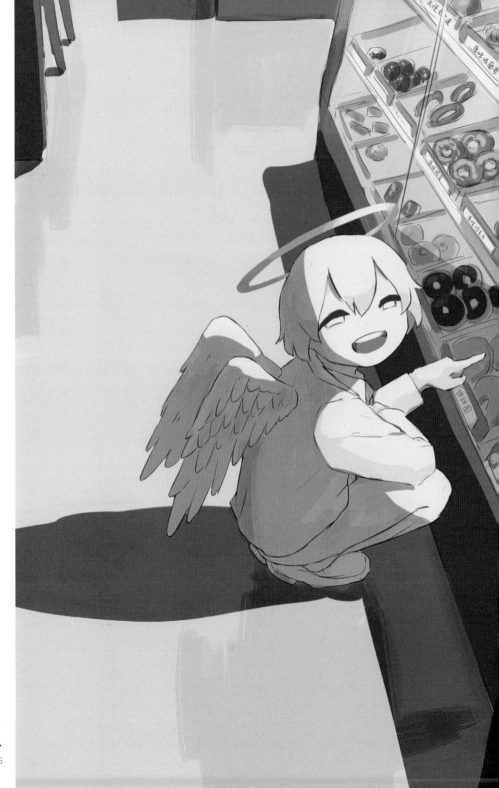

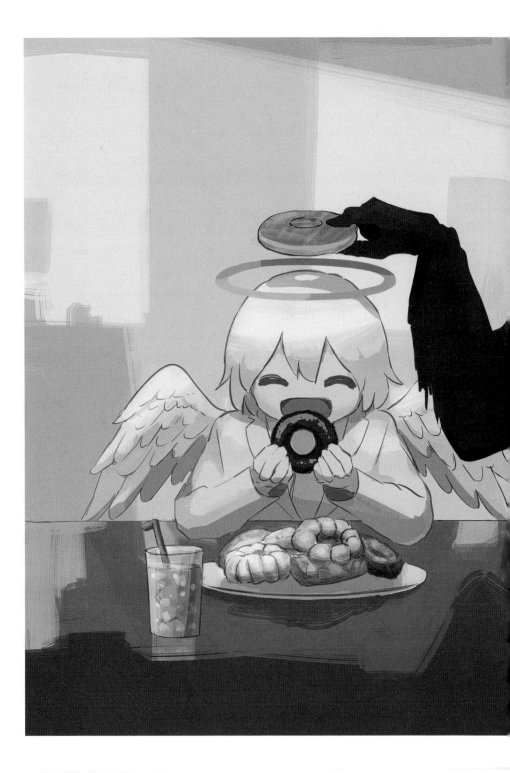

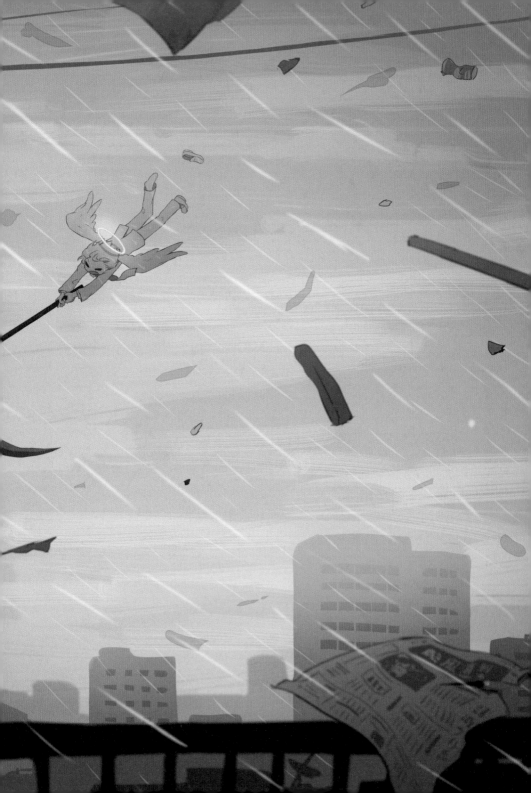

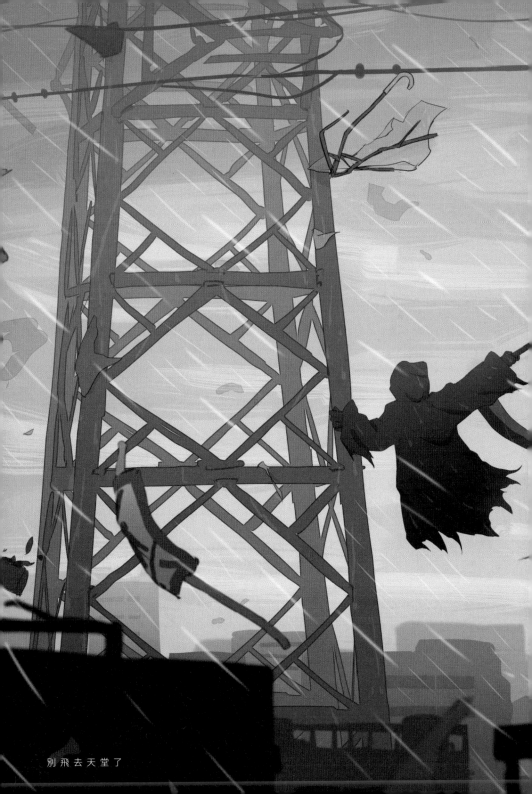

別飛去天堂了

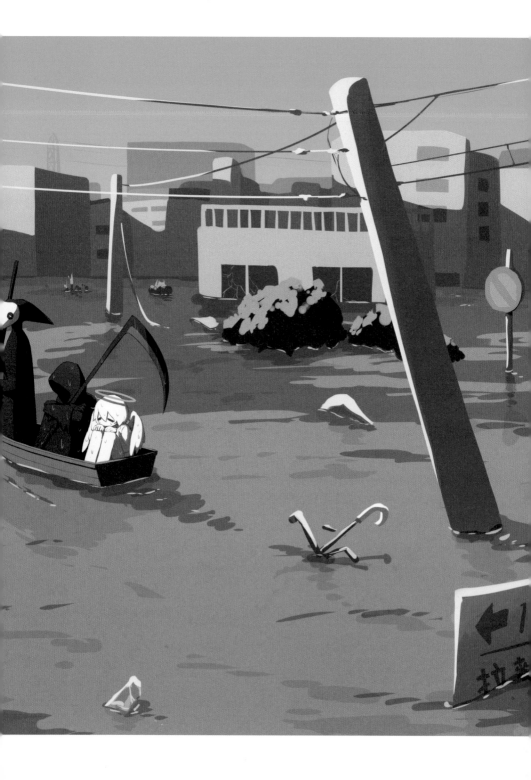

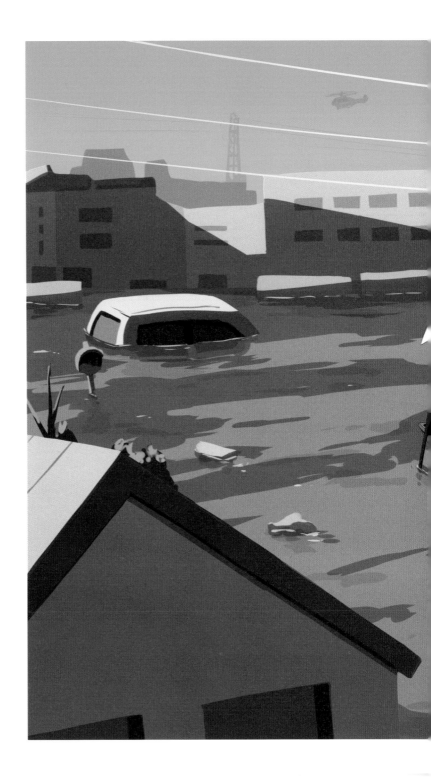

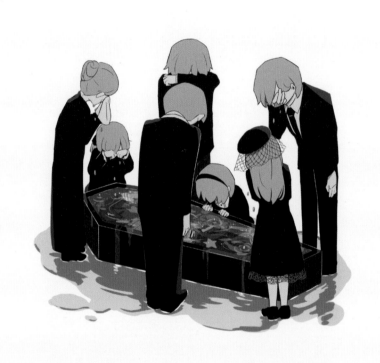

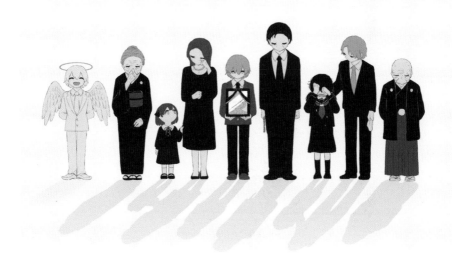

有
被
愛
過
嗎
？

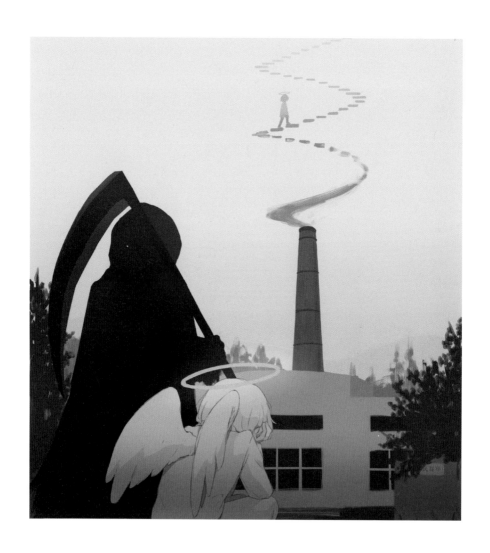

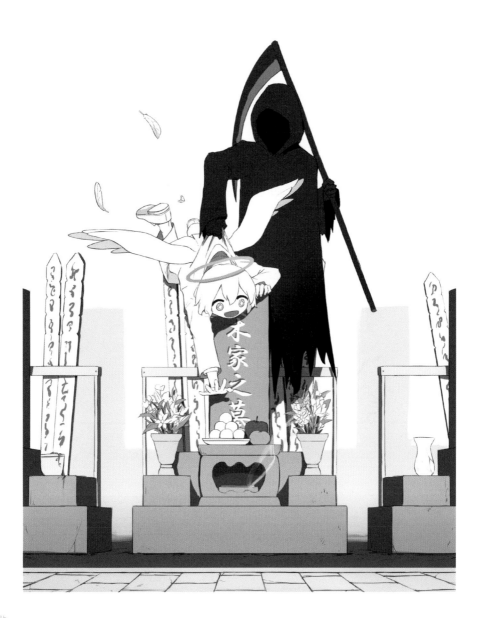

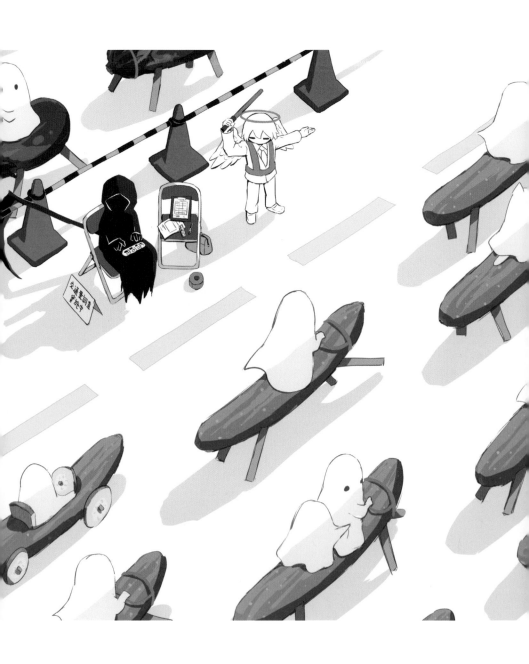

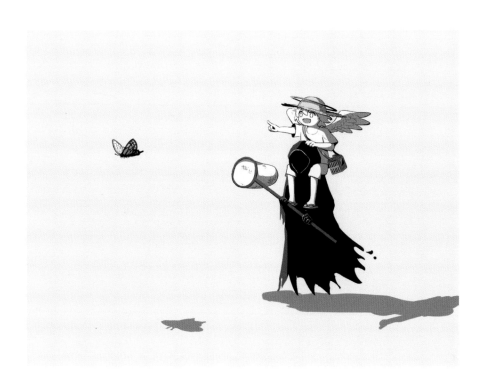

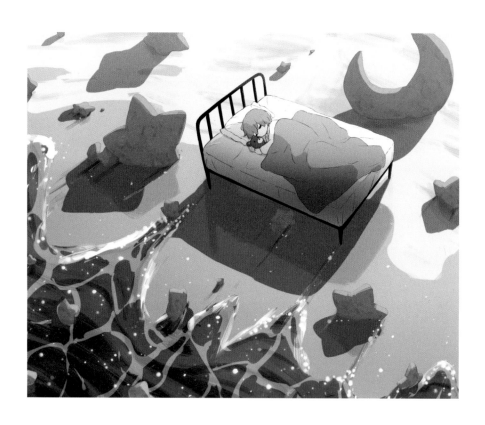

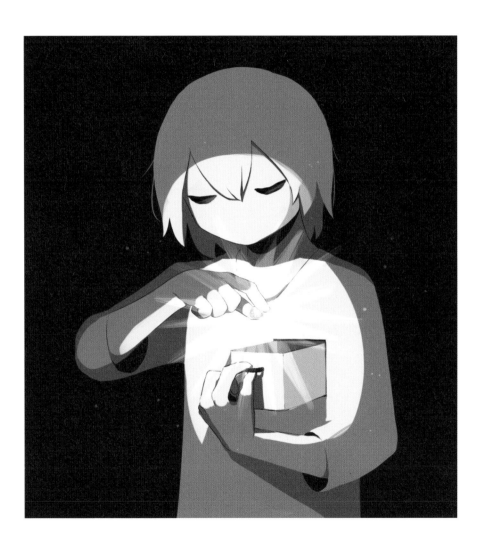

回
憶

〃〃〃

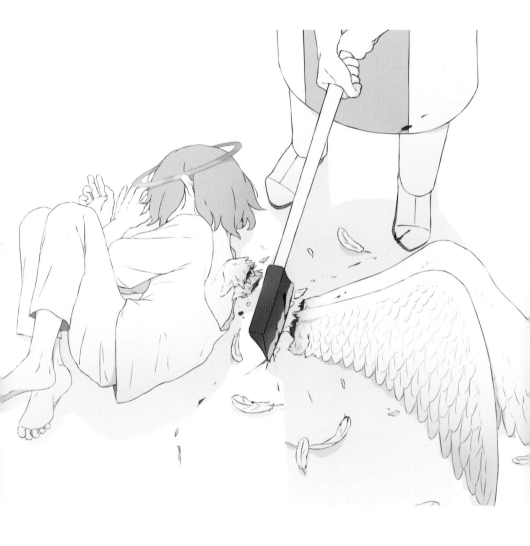

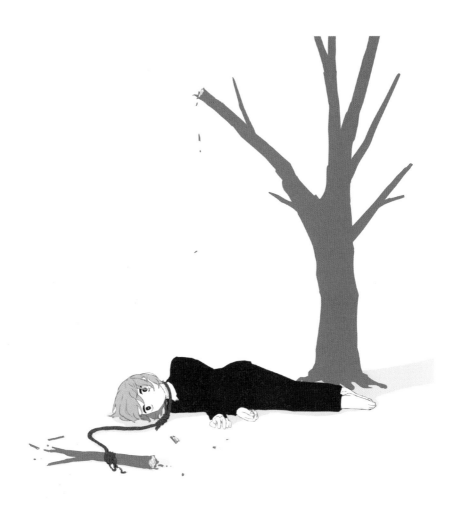

被上天拋棄。

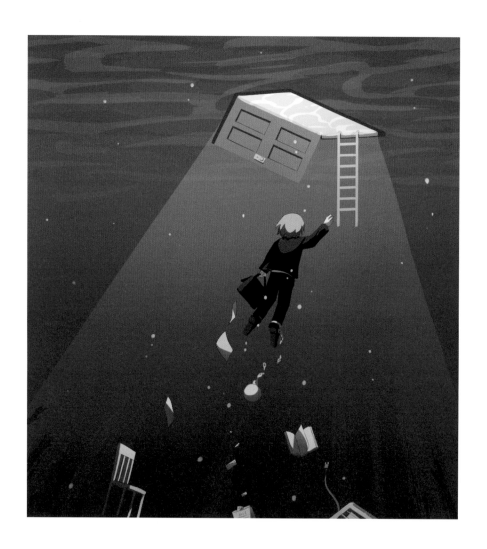

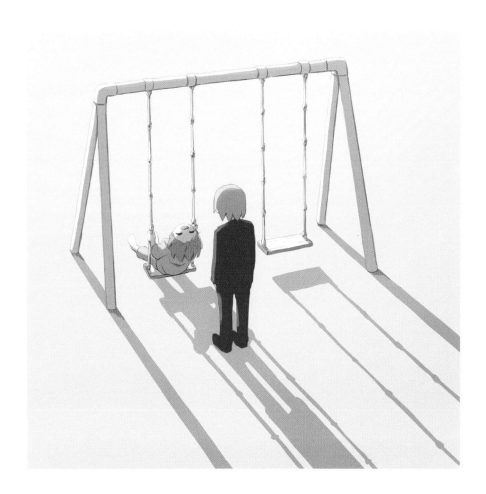

回
去
吧

# index

天堂

動物故事

但……

我出生了，

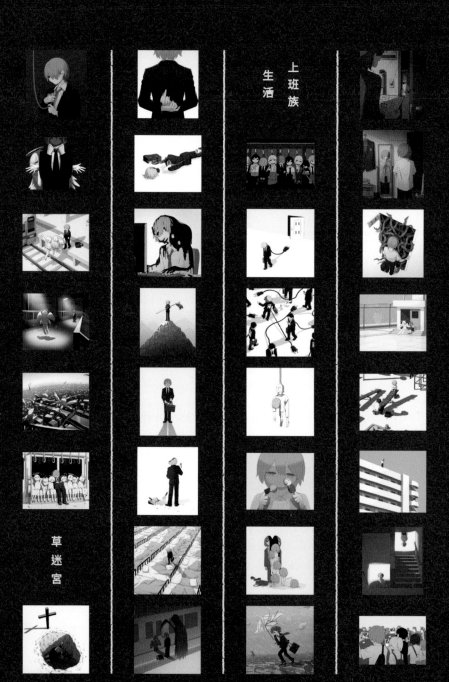

上班族
生活

草迷宮

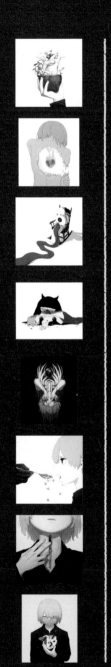
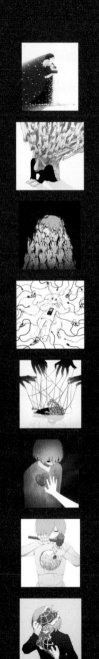
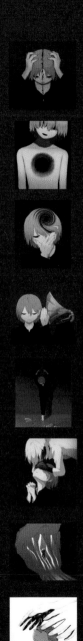
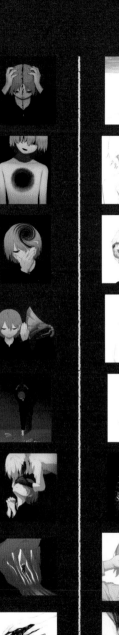
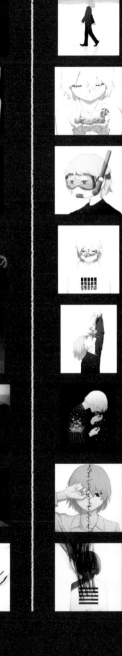

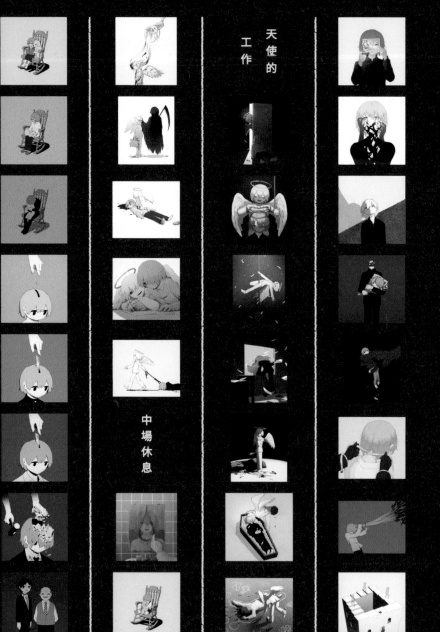

天使的
工作

中場休息

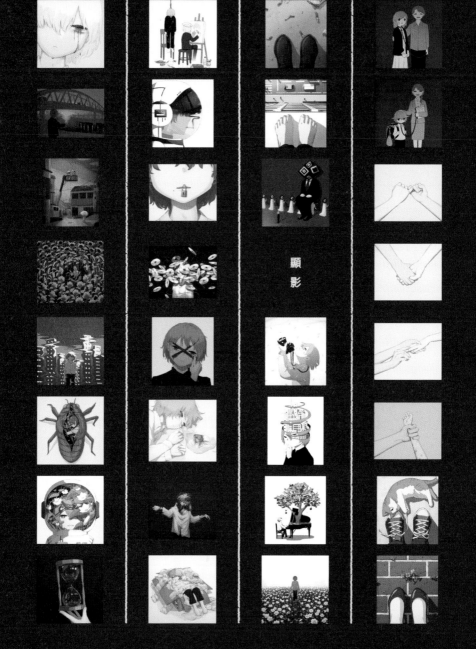

顯影

病與床

重返
現世

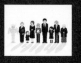

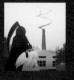
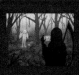

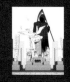

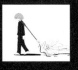
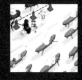

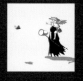

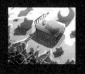

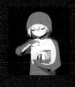

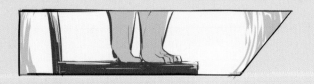

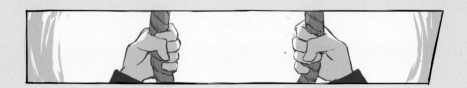

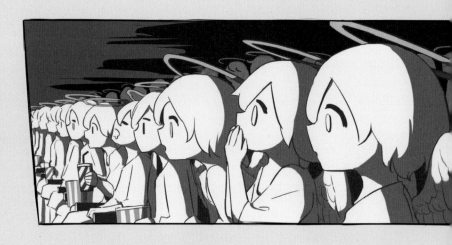

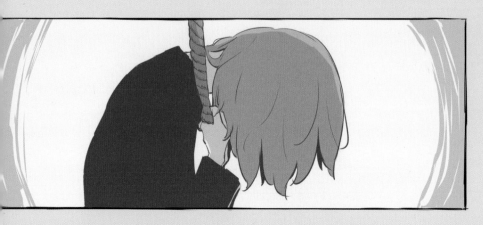

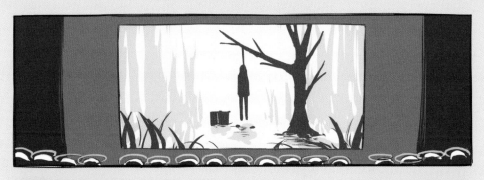

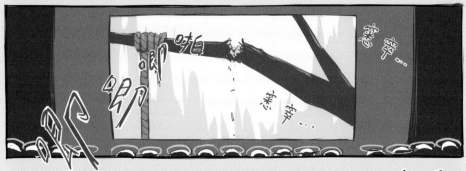

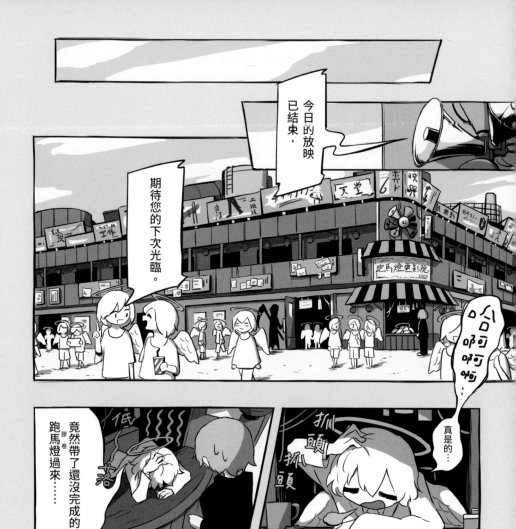

今日的放映已結束，

期待您的下次光臨。

哈啊啊啊啊

真是的⋯

竟然帶了還沒完成的跑馬燈過來⋯⋯

對、對不起。

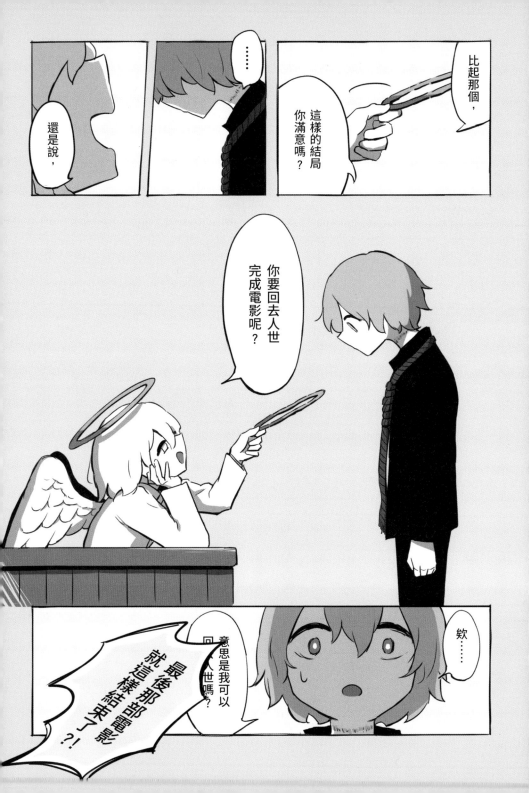

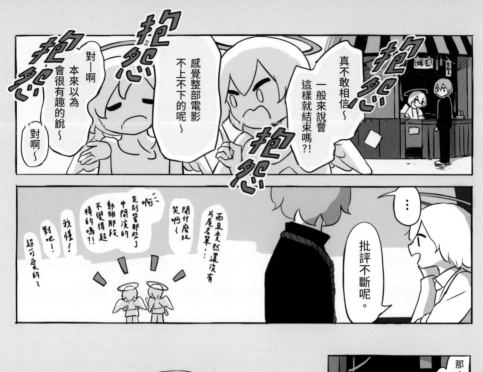

真不敢相信～一般來說會這樣就結束嗎?!

感覺整部電影不上不下的呢～

本來以為會很有趣的說～

對啊

對啊～

批評不斷呢。

秋慢！超可愛的～

對吧！

不覺得那段超棒的嗎?!

開什麼玩笑啊～

而且走廊還沒有片尾名單

啊～先別管那些中間淡入淡出的新期那段

那，你打算如何？

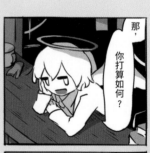

請讓我

回去完成電影。

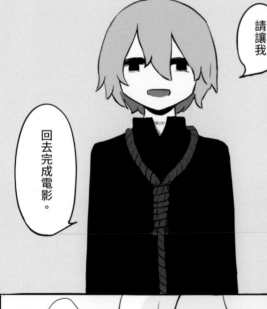

…………

這個嘛。

我知道了。

…………

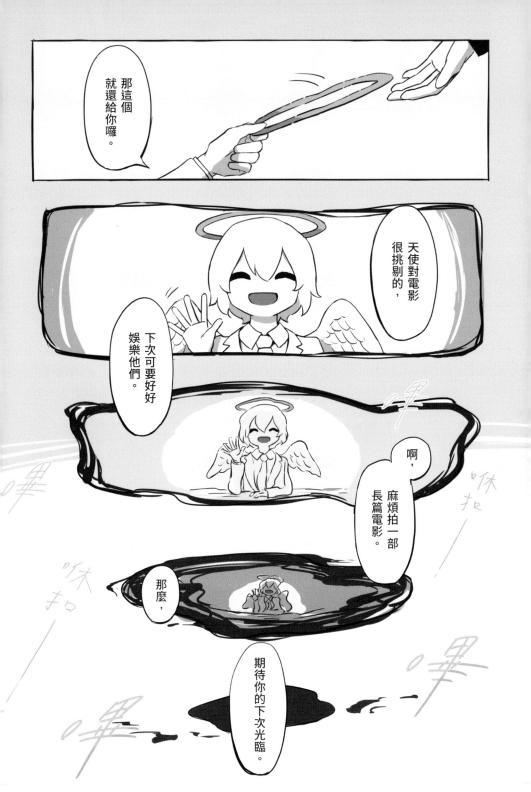

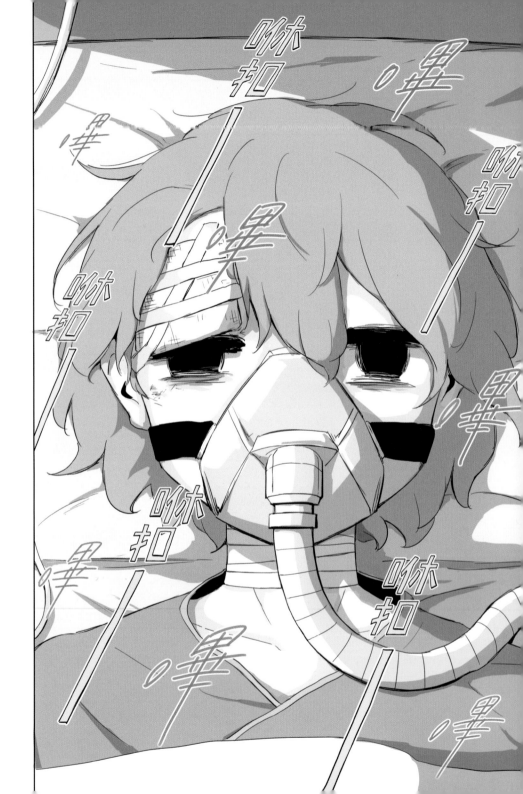

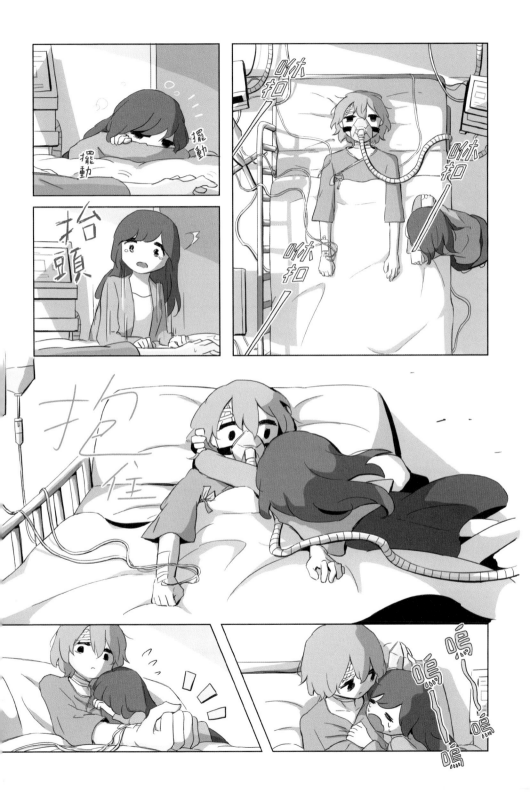

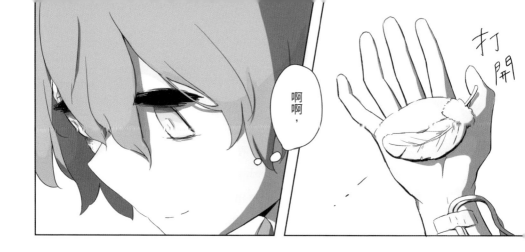

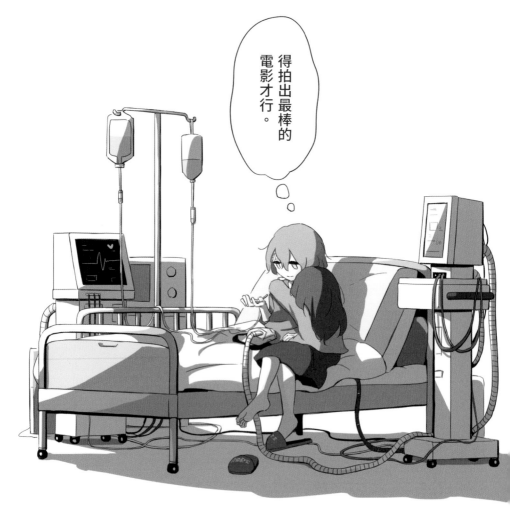

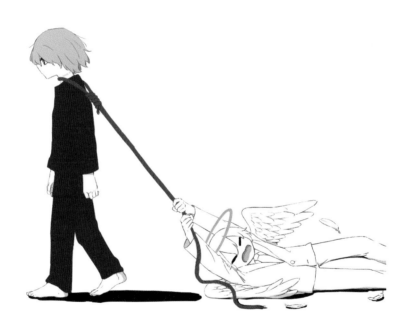

作者／**アボガド6**（avogadoroku）

日本新銳影像作家。過去以VOCALOID歌曲為中心，上傳作品到日本動畫網站NICONICO，並與許多知名音樂人合作。除了擁有獨特世界觀的影像受到網友高度評價之外，刊登在Twitter及pixiv上的單張插畫、漫畫也令人印象深刻，引起廣大回響。他的Twitter擁有超過246萬粉絲追蹤，每次發表新作，都會有高達數萬至數十萬人收藏和轉發，並曾參加德國法蘭克福書展。

著有漫畫《滿是空虛之物》、《滿是溫柔的土地上》、《願你幸福》、《阿密迪歐旅行記》，畫集《果實》、《剝製》、《上映》、《秘密》、《話語》、《徬徨》，卡片書《野菜園的冒險》，以及《鬼怪檔案》、《鬼怪型錄》等個人影像作品集。

Twitter：avogado6
作品網站：avogado6.com

譯者／**蔡承歡**

專職推坑，兼職翻譯。

平裝本叢書第521種
アボガド6作品集　6

作者―アボガド6（avogado6）
譯者―蔡承歡
發行人―平雲
出版發行―平裝本出版有限公司
台北市敦化北路120巷50號
電話―02-27168888　郵撥帳號―18999606號
皇冠出版社（香港）有限公司
香港銅鑼灣道180號百樂商業中心19字樓1903室
電話―2529-1778　傳真―2527-0904
總編輯―許婷婷
責任編輯、手寫字―蔡承歡　美術設計―嚴昱琳
著作完成日期―2020年　初版一刷日期―2021年7月
初版八刷日期―2024年9月
法律顧問―王惠光律師
有著作權・翻印必究
如有破損或裝訂錯誤，請寄回本社更換
讀者服務傳真專線―02-27150507　電腦編號―510027
ISBN 978-986-06301-7-6
Printed in Taiwan
本書定價―新台幣420元/港幣140元

國家圖書館出版品預行編目資料

上映 / アボガド6 著；蔡承歡 譯.
--初版. --臺北市：平裝本, 2021.
07, 面；公分. --
（平裝本叢書；第521種）
（アボガド6作品集；6）
譯自：上映
ISBN 978-986-06301-7-6（平裝）

皇冠讀樂網　www.crown.com.tw
皇冠 Facebook　www.facebook.com/crownbook
皇冠 Instagram　www.instagram.com/crownbook1954/
皇冠蝦皮商城：shopee.tw/crown_tw